윌리엄 모리스
노동과 미학

William Morris, *Art and Labour,* 1884.
William Morris, *The Socialist Ideal,* 1891.
William Morris, *Art and the Beauty of the Earth,* 1898.

윌리엄 모리스
노동과 미학

초판 인쇄 | 2018년 9월 10일
초판 발행 | 2018년 9월 20일

지은이 윌리엄 모리스
옮긴이 서의윤
펴낸이 최종기
펴낸곳 좁쌀한알
디자인 제이알컴
신고번호 제2015-000058호
주소 경기도 고양시 일산동구 장항로 139-19
전화 070-7794-4872
E-mail dunamu1@gmail.com

ISBN 979-11-89459-01-7 03600

이 도서의 국립중앙도서관 출판예정도서목록(CIP)은 서지정보유통지원시스템 홈페이지(http://seoji.nl.go.kr)와
국가자료공동목록시스템(http://www.nl.go.kr/kolisnet)에서 이용하실 수 있습니다.(CIP제어번호: CIP2018026390)

판매·공급 | 한스컨텐츠㈜
전화 | 031-927-9279
팩스 | 02-2179-8103

시민 교양 신서 06

윌리엄 모리스
노동과 미학

윌리엄 모리스 지음
서의윤 옮김

도서출판

차례

예술과 노동

William Morris, *Art and Labour*, 1884.

예술과 노동

무엇보다 먼저 예술과 노동이라는 말에서 내가 의미하고자 하는 바를 말해야겠습니다. 첫째로, 내가 예술이라고 의미하는 것은 일반적으로 말하는 것보다 너 넓은 것으로, 이 거대한 제조업 도시에서 나고 자란 여러분, 인간이 항상 그렇게 살았더라면 예술이 불가능했을 법한 그러한 조건하에서 살아 가는 여러분 몇몇에게는 설명이 쉽지 않을 수도 있습니다.

몇몇여러분이 알아야 하는 것은 예술이라 할 때 내가 단지 회화와 조각만을 의미하는 것이 아니며, 또한 그런 것들이나 건축, 즉 적절히 꾸며진 아름다운 건물만을 의미하는 것도 아니라는 것입니다. 이것들은 그저 예술의 한 부분일 뿐이며, 예술이란 훨씬 더 큰 범위로 정신적이고 육체적인 인간의 노동에서 나온 아름다움, 이 지구상에 있는 모든 주변 환경을 포함한 인간의 삶 속에서 그 사람이 취하는 관심의 표현, 즉 삶의 기쁨이 내가 말하는 예술인 것입니다.

이는 분명 고심해 볼 만한 진지한 주제로, 오직 전문 예술가들만이 이해할 수 있거나 다룰 수 있는 어떤 것으로 취급되어서는 결코 안 됩니다. 우리는 알든 모르든 모두 예술에 관심이 있으며, 이는 예술, 즉 바로 이 삶의 기쁨이 없다면 우리는 인간으로서 행복할 수 없고, 인간으로서 행복할 수 있는 것 다음으로 좋은 것인 짐승으로서 행복할 수도 없기 때문입니다. 그렇다면 우리는 그저 불완전한 인간, 말하자면 격하된 인간이 갖는 그런 행복만을 가질 수 있을 뿐이고, 그 행복은 그저 무지와 습관에서 오는 것으로 기껏해야 천박하며 바람직하지 않은 것입니다.

내가 예술이라는 단어를 통해 말하고자 하는 바와 마찬가지로 노동이라는 것 역시 그것이 없으면 예술이 존재할 수 없는 것으로, 내가 생각하는 노동이란 무언가를 만들어 내는 것, 즉 노동자 계급이라고 불리는 계급의 노동을 말합니다. 군인, 도둑, 주식 투기꾼의 행동 등과 같은 비본질적 노동이 아니라 무언가를 만들어 내는 사람의 행동을 가리키는 것입니다. 여기서 나는 무언가라고 말하는 대신 상품이라는 말을 쓰고 싶지만 안타깝게도 현재로서는 그럴 수가 없습니다. 상품이 항상 이렇듯 노동자의 노동에서 나온 결과인지 아닌지의 문제가 바로 내가 다룰 내용이기 때문입니다.

이제 오늘 밤 내가 묻고 또 대답하고자 하는 질문들이 다음과 같다는 것을 알게 됐을 것입니다. 인간의 삶의 모든 수단을 만들

어 내는 인간의 노동과 인간이 갖는 기쁨인 예술 사이에는 무슨 관계가 있는 것일까요? 좀 더 질문을 확장하자면, 예술과 노동의 관계는 어떠했고, 어떠하며, 어떠해야 하는 것일까요?

이제 신비화 같은 것을 피하고 내가 어떤 기조에서 말하는지 여러분이 알 수 있도록 하기 위해서, 지식인 계층의 다른 많은 선량한 사람과 마찬가지로 나 역시 현재의 노동 체제하에서 예술이 갖는 상황에 대해 상당히 불만족스러워 하고 있으며 이 불만족으로 인해 오늘 밤 여러분 앞에 나서게 된 것임을 처음부터 말해 두어야 할 것 같습니다. 하지만 한 가지 중요한 지점에서 나의 불만족은 현재 예술의 상태를 불만스러워 하는 몇몇 사람들과는 다릅니다. 즉 그들은 이 문제가 희망이 없으며 치유의 가능성을 놓쳤다고 생각하는 반면 나는 그토록 불만스러운 예술의 상태에 치유법이 있으며 그 치유법은 예술, 즉 삶의 기쁨을 만들고 만들어 내야 하는 사람들, 다시 말해 민중의 상황을 개선시키는 것에 달려 있다고 믿습니다. 실제로 두 손을 써서 일하는 사람들을 적절하고 정확하게 부르는 말이 바로 민중이기 때문입니다. 내 희망이 담긴 이 말을 다시 한 번 말하겠습니다. 많은 다른 사람과 내가 그토록 깊이 느끼고 있듯이 예술은 병을 앓고 있으며 이 병에 대한 치료법은 민중에게 새로운 삶을 주는 것이어야 합니다.

이제 예술이 노동과 갖는 문제에 대한 대답을 하기 위해 나는 과거의 시대들, 심지어 아주 옛날 옛적으로 돌아가야겠습니다. 그

나는 그토록 불만스러운

예술의 상태에 치유법이 있으며

그 치유법은 예술, 즉 삶의 기쁨을

만들고 만들어 내야 하는 사람들,

다시 말해 민중의 상황을

개선시키는 것에 달려 있다고 믿습니다.

실제로 두 손을 써서 일하는 사람들을

적절하고 정확하게 부르는 말이

바로 민중이기 때문입니다.

리고 여러분은 이것이 다시는 올 수 없는 날들에 대한 허무한 후회 때문이 아니라 미래에 대한 희망이 어디에 있는지를 여러분에게 보여 주고자 하는 분명한 목적 때문이라는 것을 믿어야만 합니다. 그러면 고대의 예술과 노동의 역사에 대해서 간략하게 훑어보겠습니다. 하지만 우리는 예술이 매우 번창했으며 상당히 발전된 상태였던 시기, 즉 고대 그리스의 고전 문화 시대보다 더 이전으로는 가지 않을 것입니다. 고대 그리스 때부터 지금까지 민중의 노동은 가재(家財) 노예제, 농노제, 임금 노동이라는 3가지 조건 아래에서 이루어져 왔습니다. 처음 두 조건들은 문명화된 공동체에서 사라졌으나 세 번째인 임노동은 여전히 위력을 발휘하고 있습니다.

고대 그리스의 예술이 번창하던 시절, 모든 사회는 노예제에 기반을 두고 있었고 짐 나르는 짐승처럼 구매되고 팔렸던 사람들이 농업 및 산업 기술을 수행했습니다. 그 결과 모든 수공예는 경멸적인 취급을 받았고 예술이란 자유 시민, 즉 혜택 받은 소수만의 지적인 예술로 엄격히 제한되어 있었습니다. 이러한 조건은 대개는 예술 전반이 건강하게 발전하는 데 치명적인 방해물이 될 것이었습니다. 하지만 당시 문명 세계는 탄생한 지 얼마 되지 않았고 그리스 종족은 아름답고 강인하고 뛰어난 재능을 갖추고 있었으며 지식에 목말라 있었습니다. 게다가 기후는 온화하여 사람들은 공들인 집을 필요로 하지 않았으며, 예술을 망가뜨리는 가

장 큰 적인 나약함이나 화려함에 이끌리지도 않았습니다. 마지막으로 자유 시민이라는 그 소수의 지배 아래 노예제가 있었지만, 그 시민들에게는 현대 우리에게 두 번째 본성처럼 되어 버린 습관이라고 할 수 있는 개인과 가족의 하찮은 이기주의가 없었습니다. 그들의 삶과 바람은 자신들이 속해 있는 도시 즉 공동체의 삶과 바람의 일부였으며, 그들은 진정한 종교적 헌신을 가지고 공동체를 경외했습니다.

아름다움, 삶의 단순함, 목표의 위대함과 통일성을 가지고 지금까지 모든 문명에 영향을 끼쳐 왔고 앞으로도 그럴 것인 그리스의 영광스러운 예술이 바로 여기에서 자라났던 것입니다. 그렇지만 이런 환경에서 자유 시민들에게는 보다 고차원적인 지적 예술을 사랑하고 이해하는 것이 예외라기보다는 일반적인 일이었으나 민중의 예술은 거의 없었다는 사실을 기억해 주기 바랍니다. 당시 노예들이 만든 수공예품은 분명 추하지 않은, 아니 어떤 면에서는 아름답다고 할 수 있는 것들을 만들어 냈으나, 그 안에는 삶의 즐거움이 들어 있지 않았습니다. 당시 노예라고 불렸던 낮은 계급들이나 만드는 저급한 예술의 결과물로 취급되었던 것입니다.

한편 교양 있는 그리스 시민들은 가재 노예제와 그로부터 파생된 모든 것 안에서 어떤 잘못이나 부당함도 보지 못했습니다. 그들에게 노예제는 자연 질서의 일부였으며 그래서 당시의 가장 위

대한 사람들조차 노예제가 없어지리라고는 생각조차 할 수 없었습니다.

페리클레스 시대의 한 자유 시민, 즉 교양 있는 아테네 젠틀맨에게 동료 인간을 몇몇 소수의 필요에 복종하게 두는 것이 옳은 것인지 그른 것인지를 대답하라고 했다면 그가 어떻게 말했을지 상상해 볼 수 있습니다. 그는 혁명적인 생각에 대한 어떠한 기미도 보이지 않고 자신이 살고 있는 사물의 질서가 영구하다는 확신을 더해 줄 만한 그런 대답을 했을 것입니다. 즉 그는 아마도 이렇게 말했을 것입니다.

"무엇보다 명백히 인간의 덕성을 기반으로 세워진 가재 노예제를 없애는 것은 불가능합니다만, 그 점을 차치하고서라도 자유의 평등을 기반으로 하는 사회는 삶을 삶답게 만들어 주는 색다른 변화와 호기심 어린 흥미의 모든 요소가 빈약할 것입니다. 그러한 변화가 일어나면 마땅한 자극이었던 것이 고된 일이 되어 예술을 망가뜨리고 개성을 파괴할 것입니다. 모두가 자유로운 국가에서는 기껏해야 그저 범인(凡人)의 우둔한 수준만이 남을 것입니다."

그렇게 이 그리스 시민은 주장했을 것이며 오늘날의 많은 교양 있는 사람도 이에 동의하리라 봅니다. 그들은 당연하게도 그리스나 영국의 교양 있는 젠틀맨은 문명의 그토록 귀중하고 완결된 결실이며 그 밑에서 아무리 많은 인류 나수가 고통과 불의, 혹은

잔혹함을 겪는다 하더라도 그 존재의 가치가 있다고 생각하는 것으로 보입니다.

하지만 우리의 이 그리스 젠틀맨이 진보와 일반적인 정치적 권력을 가진 오늘날의 우리에게는 다소 민망하게 들리는 방식으로 가재 노예제를 두둔하는 자신의 주장을 고수했을 수도 있다는 것을 말해 두어야겠습니다. 그는 아마 이렇게 말했을 수도 있습니다.

"노예를 자유롭게 한다면 그가 더 나은 조건을 가질 수 있다고 그토록 자신할 수 있습니까? 지금은 그를 먹이고 건강하게 유지하는 것이 그 주인의 이익을 위해서도 좋은 일이지만, 아니 만약 그 주인이 자비롭고 온화한 사람이라면 그는 심지어 스스로의 기쁨을 위해 자기의 노예들이 행복해지도록 최선을 다할 것이지만, 내가 보기에 당신이 말하는 자유로운 노동이란 다름이 아니라 당신네 시민 대다수를 자유롭게, 즉 굶을 자유마저 갖도록 내버려 두는 것으로 보입니다. 나는 굶주리고 과로한 불쌍한 사람들의 찌들어 가는 모습에도 그들의 주인인 부자들이 전혀 상관하지 않는 그런 상황이 상상됩니다. 부자들은 그들의 존재를 잊기 위해 최선을 다할 것이고 최소한 그들의 비참한 현실을 계속 부정하려 할 테니까요."

우리의 젠틀맨은 말할 것입니다. "아니요, 내 말을 믿으세요. 사회를 개선하려면 우리 영광스러운 국가의 고귀하고 자유로운 시

민들이 가진 철학적 단순함의 교화 영향력을 믿어야 합니다. 잘 아시겠지만 시인들이 쓴 그 많은 서사시에도 불구하고 국가는 우리가 섬기는 진정한 신이며 우리는 국가가 영구하다는 것을 보여주고 싶네요."

우리의 그리스 젠틀맨은 사실과 거짓을 섞고 합리적인 것과 비합리적인 것을 섞어서, 자신의 양심에 주는 진정제를 만들어 이렇게 주장했을 것입니다. 그렇게 그는 성공적인 독재자의 지배를 거스를 수 없는 자연법칙으로 고상하게 포장해 갈 것입니다.

하지만 그다음 단계는 무엇일까요? 바로 이것입니다. 가장 강력한 도시, 쇠로 된 손으로 야심 찬 부족과 개인들의 불만을 뭉개버린 도시, 세리들이 지배하는 강제적인 연방이라는 속박을 문명 세계에 드리운 도시였던 로마가 발전하고 지배하게 되면서 도시에 대한 숭배는 그 안에서 마침내 마땅한 발현을 찾았던 것입니다. 마침내 이 체제는 확고한 중앙 권력의 형태를 취하면서 종교로 이상화되고 황제라는 개인, 이탈리아의 도시에서 왕좌에 앉은 그 세계의 지배자 안에서 형상화 되었습니다. 처음에는 이른바 자유로운 그리스였던 도시 숭배의 결과가 바로 이것입니다.

이 로마 독재 체제 아래에서도 가재 노예제는 상당 기간 동안 여전히 영원한 자연법칙의 결과로 간주되었습니다. 대개 로마의 거대 지주의 이익을 위해 일하게 된 노예가 치한 상황이 과거 그리스 문명에서보다 더욱 국가에 위협이 되었지만 말입니다.

하지만 시간이 흘러 영구한 질서라고 믿었던 것이 다시 한 번 바뀌었습니다. 오늘날 대영 제국의 농업 노동자들보다 더 함부로 노예들을 부리던 로마 자본주의 대지주들의 무서운 탐욕은 이탈리아의 산출력을 고려하지 않았던 것입니다. 반은 굶주리고 있던 로마 시의 대규모 인구는 목숨을 부지하기 위해 국외에서 들여오는 옥수수에 의존하고 있었는데, 소모적인 부유층의 영향이 모든 공공의 이익을 빨아들인 결과 군대의 기강이 무너지고 외국과의 전쟁은 외국에서 들여오는 식량 공급을 불안정하게 만들었습니다. 마침내 로마는 누가 보아도 위험한 상태에 빠지게 되었고, 다시 변화가 불어닥쳤습니다. 이번에는 노동 조건에서 변화를 낳은 거대한 변화였습니다.

대규모의 굶주린 노예들은 마음속에서 '혁명적인 동방 종교의 교리'를 통해 고전 문명에는 다소 낯선 개념들을 빠르게 받아들이고 있었고, 한때는 로마 레기온(*legion, 로마 제국 군대)들의 손에 저항할 수 없는 그런 힘을 쥐어 주었던 도시 숭배의 종교에 결코 휘둘리지 않았습니다. 그들은 사방에서 도적과 해적 떼가 되어 모여들었고 이들의 착취는 이후 제국이 된 로마 문명에서는 너무도 자연스러운 것이 되었으며 이는 항상 언제라도 외국의 침략에 무너질 수 있는 무질서의 요소로 간주되었습니다. 그러므로 계급의 탐욕이 낳은 굶주림은 로마 제국 내에서 큰 영향을 끼치는 가운데 제국 밖에서는 제국을 둘러싸고 있는 소위 야만인 부

노동과 미학

족들이 또 다른 형태의 굶주림에 짓눌려 있었고, 이렇듯 파괴적인 요소인 굶주림은 그 내부 사회의 부패와 결합했습니다. 북부와 동부의 부족들은 로마에 몰려들었고 이들이 별 다른 저항을 받지 않았던 것은 앞서 말했듯이 부패한 사회의 역겨운 개인주의가 모든 공공의 정신을 먹어 치웠기 때문입니다.

그래서 고전 문명은 사방에서 노예들, 기독교인들, 야만인들의 습격을 받고 무너졌으며 이는 당시의 모든 사람 눈에도, 그 이후 역사가들 대부분의 눈에도 그저 혼란일 뿐이었습니다. 그리고 사람들은 그 혼란 속에서 현대 유럽의 모태가 되는 독립 국가 무리가 제멋대로 생겨났다고 생각했습니다.

하지만 이 혼란 속에서는 실제로 새로운 질서가 형성되고 있었습니다. 그 질서는 아주 눈에 띄지 않게 형성되었고, 그래서 당시 만들어졌던 예술의 흔적, 우리가 현재 예술과 노동에 대해 가지고 있는 더 넓은 지식의 빛 안에서만 볼 수 있는 당시 노동 조건의 변화를 반영하는 예술의 흔적을 제외하고는 드러나는 것이 사실 거의 없습니다. 나는 바로 그 예술에 관하여 몇 마디 하고자 합니다. 이는 과거의 예술에 익숙하지 않은 사람들에게는 이해하기 힘들 수도 있지만 최소한 나는 전문 용어만큼은 쓰지 않겠습니다.

문명사회의 주인이 된 로마는 피정복지인 그리스 예술을 가능한 많이 받아들였지만, 그리스 예술은 이미 그 무렵 전성기에서

내리막을 걸은 상태였으며 그 예술을 받아들였다고 해서 거기에 아무런 공감도 하지 못하는 민족이 그로부터 새로운 삶에 대한 영감을 받을 리도 없었습니다. 그러므로 로마가 그리스로부터 받아들였던 순수 지적 예술의 경향은 계속 내리막을 걸었습니다. 하지만 출처가 불분명한 영향이 이탈리아에 뻗어 왔고 그곳에서 그리스와는 거의 혹은 전혀 상관이 없는 덜 지적인 부문의 예술 형태가 만들어졌습니다. 그리고 여기에서 문명사회의 건축이 나오게 되었습니다. 로마가 쇠퇴하기 시작할 무렵이 되자 예술이 보였던 전반적 문제가 건축에서도 나타났고 변하기는 하였으나 전보다 더 악화된 상태로 갔을 뿐으로, 그 변화는 어쩔 수 없이 삶이 아닌 죽음을 향해 가는 듯했습니다. 하지만 건축 안에는 어느 정도의 형식적인 웅장함이 여전히 남아 있어서 어떤 새로운 정신이 그 안에 삶을 불어넣을 수 있기만 하다면 되살아날 수 있었습니다.

앞서 얘기한 그 혼란과 쇠퇴가 한창일 때 바로 그 새로운 정신이 등장했으며, 로마 붕괴 이후의 시기, 한때 로마가 실제로 가졌던 그 지배력 비슷한 것을 콘스탄티노플이 취하고 있었던 당시의 혼란함으로 인해 이 새로운 정신의 뿌리는 대부분 생각해 볼 가치가 있는 다른 것들과 마찬가지로 그런 불분명함에 싸여 있습니다.

하지만 죽은 고전 예술에 생명력을 불어넣게 될 그 정신, 비잔

틴 제국 시대에 갑작스럽게 꽃피어나는 새로운 예술을 만들어 내는 그 정신은 이전의 고전 예술에서는 결코 볼 수 없었던 무언가를 담고 있었습니다. 그 무언가가 바로 그것의 생명력 그 자체이며, 그 무언가가 바로 자유의 첫 신호인 것입니다. 이 예술은 그리스 예술이 가졌던 배타적이고 견고하고 합리적인 지성의 표현도 아니었고 로마 예술에서 볼 수 있는 배타적이고 현학적인 과시도 가지고 있지 않았습니다. 이 예술은 우리가 그것의 거칠고 소심하고 부조리한 특징을 잊게 만드는 또 다른 특징을 가지고 있었고, 그것은 바로 넓은 공감대라는 것이었습니다. 이 예술은 대중 예술 즉 민중 예술이 되었습니다.

아무리 이 비잔틴 예술의 기원이 알 수 없는 불명확함에 싸여 있을지라도, 이제 나는 고딕 예술의 어머니인 이 예술과 그것이 가진 이 특징이야말로 최소한의 족쇄를 일부 벗어 버린 노동, 그 예술을 만들어 낸 그 노동의 진정한 표식임을 확신합니다. 그리고 나는 앞으로의 역사가 나의 이런 관점을 뒷받침해 주리라 믿습니다. 나는 이 새로운 예술이 협동을 통해 상업과 수공예 보호를 위해 투쟁했던 노동 조건, 말하자면 농노제가 등장한 표식이자 결과였던 것으로 봅니다.

고전 시기의 노동 조건이 가재 노예제이라면, 농노제는 중세 시대 초반의 노동 조건을 말합니다. 가재 노예는 주인이 자신의 편리에 들어맞도록 먹이고 안락함을 제공하는, 주인의 완전한 소유

물이었습니다. 거대한 로마 농장 즉 라티푼디움 시대 같은 때에는 과도한 이익을 원했던 주인이 제대로 먹이지 않은 까닭에 노예들이 식량 부족을 해결하기 위해 어쩔 수 없이 약탈이라는 부차적인 일에 나서야 할 때도 있었습니다만, 일반적으로 주인들은 노예에게 양호한 상황을 제공하는 것이 더 낫다는 것을 알고 있었습니다.

노예에 대해서는 이 정도로 하겠습니다. 이와 달리 농노제의 농노는 영주로부터 1년의 얼마 동안은 일을 하고 나머지 시간에는 그 자신을 위해 일할 자유를 받기 위해 영주에게 어떤 정해진 봉사를 해야만 하는 것이 일반적이었습니다.

그렇게 함으로써 농노는 중세 사회에 보편적이었던 사회 구조와 화합하며 살았습니다. 중세는 모든 사람이 그 상급자에게 법적이고 명확한 사적 의무를 다해야 했고 그 대신 그로부터 어느 정도의 도움과 보호를 요구할 수 있었던 시대였습니다.

이것이 중세 시대라는 위계 사회의 이념이었습니다. 정부는 신성한 것이며 그 아래에서 이론상 모든 사람에게 적절한 지위가 주어져 있으므로 그것을 바꾸거나 벗어날 수 없다는 선험적 관점을 기반으로 하는 것입니다. 중세 사회의 원리는 하늘이 정해 놓은 지위에 따라 모두가 사적 의무와 사적 권리를 갖는다는 것으로, 이것은 모든 시민이 똑같이 위대한 도시의 일부로서 그 도시 안에서 그 도시를 위해 살면서도 짐 나르는 짐승과 다름 없게

된 다른 인간의 시중을 받았던 고전 시대의 원리를 대체하였습니다.

이 중세, 즉 위계 체제가 최소한 그 전 시대가 가졌던 만큼의 확신 속에서 영원하고 필연적인 것으로 경외 받았던 것은 아주 당연해 보입니다.

그러나 고전 체제와 다름없이 이 체제에서도 혁명이 싹트고 있었습니다. 로마의 라티푼디움들의 반쯤 굶주린 노예들이 처음에는 산적으로, 이후에는 침략자의 행렬에 들어가서 더 나은 삶을 찾으려 했던 것과 마찬가지로, 중세의 농노들은 의무 노동이 끝나고 나면 스스로 벌어먹어야 하는 강제 노동에 시달린 결과 모두 함께 더 나은 조건을 향해 몰려들었던 것입니다. 농노들은 마침내 영주가 채운 목줄을 벗어나 자유인이 되고자 애쓰기 시작했으며, 이러한 투쟁의 결과 노동자들 사이에서 자유를 위한 결합체가 생겨났습니다.

어느 정도는 노동을 보호해 주는 것이 가능했으며 교회의 멍에를 받아들인다는 조건으로 노동자가 계급 상승의 기회를 가질 수도 있었던 수도원들은 차치하고서도, 중세에는 후에 강력하고 널리 퍼지게 되는 또 다른 집단이 있었습니다. 바로 길드였습니다.

아마도 그 이전 시대의 생존 투쟁의 결과로서 게르만족은 협동하고 공동체를 꾸리는 경향이 있었고, 이는 중세 초반부터 드러났습니다. 이러한 경향으로 인해 영국에서는 노르만이 정복하

기 전에도 노동자들과 상인들이 정해진 연합에 모여들고 있었고, 그렇게 형성된 길드들은 처음에는 사회에 이로웠습니다. 이로부터 길드는 성장하여 상업에서 상호 보호를 이루는 집단인 상인 길드라고 불리는 것이 되었으며, 마침내 수공예의 보호와 규제를 위한 수공업자 길드 및 협회가 탄생했습니다.

이 길드들은 모두 영주의 지배와 보호로부터 개인을 자유롭게 하는 것을 목표로 하고 있었으며, 그러한 권위의 지배를 교체하고 연합된 길드의 일원들을 상호 보호하고자 했습니다. 다시 말하자면 그들의 목표는 봉건 위계제에 속한 개인들의 힘으로부터 노동을 해방시키는 것, 개인들의 권위를 조합들의 권위로 대체하는 것이었으며, 이러한 조합들은 그 위계제의 일원으로 인정받아야 한다는 점에서 중세적 사고는 거기에서 한 발짝도 벗어나지 않았습니다.

물론 이 모든 것은 오랜 시간이 걸렸으며 결코 쉽지 않은 것이었습니다. 상인 길드는 수공업자 길드가 자신의 자리를 차지하려고 하자 특히 독일에서 이에 필사적으로 저항했습니다. 그 투쟁 과정에서 상인 길드는 대개 영국에서 도시의 조합들이 되었고, 수공업자 길드가 노동 조직에 관련된 그 자리를 완전히 대체하게 되었습니다. 14세기가 시작될 무렵에는 그 변화가 완성되어서 수공업자 길드들은 모든 수공예에 통달해 있었으며 모든 노동자는 자신이 따르는 수공업자 길드에 속해 있어야만 했습니다.

노동과 미학

너무도 짧았던 잠시 동안 이 길드들의 구성이 철저하게 민주적일 때가 있었습니다. 견습으로 공예를 배우는 모든 노동자는 자신이 어느 정도 우수함의 기준에 도달하면 장인이 되리라고 확신했으며, 그냥 날품팔이라고는 없었습니다.

　하지만 이 상태는 오래가지 않았습니다. 농노들이 자유인이 됨에 따라 도시 인구가 늘어나면서 그 농노들이 수공업자 길드로 몰려들었고, 처음에는 단순히 능숙한 노동자로서 견습공, 즉 미숙련 노동자들의 보조를 받았던 장인들이 이제는 노동의 고용자가 되기 시작했습니다. 그들은 길드 내의 특권층이었으며 마찬가지로 특권층이 된 그 밑의 도제들이 날품팔이들을 고용했고, 그 날품팔이들은 길드와 함께 일해야 했으면서도 그 안에서 장인이나 특권층이 될 수 없었습니다.

　현대 유럽의 임금 노동자에 해당하는 소위 자유 노동자의 첫 등장이라고 할 수 있는 이것은 당시 골칫거리로 간주되었습니다. 몇몇 날품팔이들은 과거 수공업자 길드가 상인 길드 아래서 형성되었듯이 수공업자 길드 밑에 날품팔이 길드를 만들려고 몇 번이나 시도했습니다만, 특혜에 맞선 이 저항은 성공하지 못했습니다. 수공업자 길드 초반에는 날품팔이들을 위해 제정된 법안에 따라 날품팔이들에게 미치는 특권층의 세력이 제한되어 있었지만 시간이 갈수록 수공업자 길드는 계속 더욱 더 귀족적이 되어 갔습니다.

우리가 충분한 자료들을 가지고
이 시기 영국 노동 조건에 대해 알게 된
모든 것으로부터 내린 결론에 따르면,
당시 일반적인 삶의 조건이 아무리
가혹했을지라도 생계를 꾸리기 위한
노동자들의 투쟁은 오늘날보다
훨씬 덜 힘들었다는 것입니다.
……

다시 말하건대 그때는 지금에 비해
삶이 전반적으로 더 힘들었을지라도
노동자들에게 삶은 더 쉬웠습니다.

그러므로 중세의 노동은 귀족적인 특권층의 독단적인 지배로
부터 자유를 찾기 위한, 어느 정도는 무의식적인 투쟁의 한가운
데에서 이루어졌습니다. 이 투쟁의 결과를 살펴보기 전에 중세가
완전히 무르익었던 이 시기 예술과 노동의 관계를 간단하게 살펴
보겠습니다.

우리가 충분한 자료들을 가지고 이 시기 영국 노동 조건에 대
해 알게 된 모든 것으로부터 내린 결론에 따르면, 당시 일반적인
삶의 조건이 아무리 가혹했을지라도 생계를 꾸리기 위한 노동자
들의 투쟁은 오늘날보다 훨씬 덜 힘들었다는 것입니다. 당시 필수
품 가격들을 살펴보면 노동자와 숙련공은 둘 다 지금보다 소득이
훨씬 더 높았습니다. 다시 말하건대 그때는 지금에 비해 삶이 전
반적으로 더 힘들었을지라도 노동자들에게 삶은 더 쉬웠습니다.
즉 귀족, 젠틀맨, 자유민, 농노라는 임의적인 구분이 있기는 했었
지만 실제적인 조건상의 평등을 향한 길은 더 많이 있었습니다.

또한 전반적인 부의 분배가 지금보다 더 동등했을 뿐 아니라
특히 예술, 즉 삶의 기쁨의 분배 역시 공평했습니다. 첫째로 모든
수공업자가 자기 몫을 가지고 있었고, 이 사실은 현재 우리가 시
공업자, 건축가 등으로 부르고 있는, 노동을 감독하는 그런 사람
들이 받는 돈이 그 밑에서 일하는 노동자가 받는 것에 비해 그다
지 높지 않았다는 것을 보여 줍니다. 지금 우리가 더 지저인 일이
라고 부르는 것을 하는 사람들, 즉 예술가라고 부를 만한 사람들

역시 일반적인 수공업자들보다 더 많이 벌지 않았습니다. 예술에 대한 지식과 예술을 생산해 내는 실천은 당시 수공업자들 사이에서는 당연한 것으로 여겨졌고, 실제로 그랬습니다.

교환 체제 역시 단순했습니다. 파악하기 어렵지 않았던 수요에 맞춰서 상품들을 만들어 냈기 때문에 시장에서의 경쟁은 거의 없었고, 중간 상인이 할 일도 없었습니다. 사람들은 대개 이윤이 아닌 생계를 위해 일했기 때문에 노동자에게는 공중(公衆)이라는 하나의 주인만이 있었고 노동자는 자신이 작업할 재료, 도구, 시간을 스스로 통제할 수 있었습니다. 다시 말해 그는 예술가였습니다.

중세 시대의 예술을 만들어 낸 것은 다름 아닌 바로 이러한 노동 조건이었습니다. 때로 사람들은 중세 예술의 원동력이 된 것이 종교적인 열정이나 무엇인지도 모를 기사도 정신이라고 생각하기도 했지만, 그런 이론들은 이제 사라졌습니다. 추후 세심한 조사가 이루어졌고 이를 통해 역사가 밝혀졌습니다. 우리는 조상들이 쓰던 냄비, 주전자, 의자, 그림들을 접했고 그들의 옷과 집이 어땠는지 알고 있으며, 그들이 읽었던 책뿐 아니라 가족들 간의 편지, 고지서, 계약서까지도 보게 되었습니다. 다시 말해 우리는 교회, 전장, 궁전에서 가정집과 작업장과 경작지까지 그들의 자취를 좇으면서 우리와 같은 피를 갖고 같은 언어를 쓰고 명백히 계속 내려온 법과 전통과 관습의 고리로 인해 우리와 연결되어 있는 이

사람들이 가진 노동 조건이 우리들과는 놀랍도록 다르다는 것을 알게 되었습니다. 어떤 종교나 기사도 정신, 로맨스 등 그들에게 영향을 끼쳤을 어떤 것들보다 훨씬 더 말입니다.

또한 우리와 우리 조상 사이의 주된 차이를 말하자면 그것은 안타깝게도 바로 오늘날 만들어지는 물품들은 항상 추하며 특별히 돈을 더 내서 아름다움을 담고 있는 것으로 여겨질 때조차 훨씬 더 추한 경우가 드물지 않은 반면, 중세에는 인간이 만든 것들이 자연의 창조물들이 그렇듯 모두 아름다웠다는 사실입니다. 다시 한 번 강조하건대 이는 그 물건들이 오늘날처럼 매매를 위해서가 아니라 주로 사용을 위해서 만들어졌기 때문이라는 것입니다. 중세 시대 수공예의 아름다움은 바로 여기서 나옵니다. 노동자들이 자신이 쓸 재료와 도구와 시간을 스스로 통제했었다는 사실 말입니다.

이제는 노동자가 처한 상황으로 돌아가 14세기 말 자본주의의 시작과 함께 길드들이 부패하기 시작했던 때로 가야겠습니다. 무엇보다 특권층인 길드의 일원과 그 밑의 날품팔이 사이의 구분이 그저 임의적인 것이었다는 사실, 즉 장인들도 모두 일을 했으며 '제조업자'나 '노동 조직자'라는 사람들, 다시 말해 다른 사람들이 일하는 것을 지켜보기만 하고서 막대한 돈을 받는 그런 사람들은 존재하지 않았으며 작업장 내에서 노동 분업도 일어나지 않았다는 사실을 기억하기를 바랍니다. 15세기에도 노동 조건은

14세기와 거의 동일했으며 실제로 15세기에는 노동에 대한 삯이 전반적으로 올랐습니다.

하지만 16세기 초반이 되자 상황은 아주 달라졌습니다. 중세는 막을 내렸고 장인에게 이윤을 벌어 주는 일을 하는 날품팔이 즉 '자유 노동자'로 쓰일 인력이 갑자기, 그리고 엄청나게 늘어났습니다.

전 유럽에 상업이 퍼져 나가면서 중세의 특징인 조야함과 무지를 털어 냈습니다. 미 대륙이 발견되었고 상업이 서부로 나아갔고 이제 유럽은 주인이 되었고 아시아와 동방은 하인이었습니다. 장미전쟁에서 젠틀맨들이 대거 학살당하면서 영국에서는 봉건적인 사적 관계의 결속이 크게 흔들렸으며, 그 오랜 전쟁으로 인해 빈곤해진 지주들은 새로 탄생한 상업 시장에 뛰어들면 자신의 지위를 회복할 기회를 가질 수 있다는 것을 알게 되었습니다.

그렇게 영국에서는 거대한 변화가 시작되었고 중세 시대와 봉건제가 막을 내렸습니다. 그때까지도 생계를 위해 물건을 만들었던 사람들이 이제는 이윤을 위해 물건을 만들기 시작했습니다. 영국 원자재 값의 상승이 바로 이 악착같은 이윤 추구로 가는 첫걸음이었고, 이후 당연한 수순에 따라 자작농과 노동자들이 땅을 잃게 되었습니다. 외국 시장에 팔 양털을 기르는 것이 국내 소비를 위한 곡물을 심는 것보다 더 이윤이 많이 남았기 때문입니다. 양이 인간보다 더 이득이 되는 동물이 되었던 것입니다.

이러한 변화는 당시의 눈으로 보기에도 위험했습니다. 헨리 7세 시기에는 법안을 통해 이를 저지하려고 했으나 상업을 향한 욕구는 너무도 거세었고 곧 무력과 부당한 방법이 주저 없이 동원되었습니다. 그 결과 영국은 사람들의 가축을 풀어 놓기 위한 공유지와 한데 어우러져 있던 경작지의 나라에서 이윤을 위한 양모 생산을 위해 양 떼를 기르는 거대한 목초지의 나라로 변했습니다.

민중에 대한 이러한 약탈이 얼마나 가혹했는지 보여 주는 표식들로 가득 찬 글들을 남긴 2명의 대표적인 영국 작가들이 있습니다. 한 사람은 토머스 모어로, 당시 가장 고매하고 양식 있는 젠틀맨이었으며 가톨릭 신자이자 그 대의 안에서 스스로의 양심에 헌신하다 죽은 순교자였습니다. 또 다른 사람은 자작농의 아들인 휴 래티머로 고집 센 영국적 양심의 전형이자 프로테스탄트였으며 자신의 대의를 위해 양심에 따르다 죽은 순교자였습니다. 이 둘은 거의 같은 것을 말했으며 독자들에게 가장 깊게 인상을 남기는 내용 안에 당시 상업이라는 탐욕의 결과가 얼마나 끔찍했는가를 담았습니다. 그런 사람들은 결코 죽지 않는다는 것은 헛된 말이 아닙니다. 그리고 지금도 모어의 머리를 내리친 처형대의 도끼와 래티머의 마지막이었던 화형장의 불길의 기조가 여전히 남아서 그 당시에는 모어조차 상상하지 못했을 그런 결과를 낳을 것이었습니다.

그 이후로 상업은 즐거이 자신의 길을 갔습니다. 토지로부터 사람들을 내쫓는 직접 약탈에 뒤이어 수도원의 소유지를 압수하는 형태로 이루어진 간접 약탈이 이루어졌습니다. 수도원들이 본래 기능인 공적인 기능을 잃은 탓에 어떤 공적 기능을 위해서도 사용될 수 없고 그래서 사적인 사람이 빼앗아 가는 편이 낫다는 것이 그 구실이었습니다.

수도원에 대한 이런 새로운 방식의 약탈은 끔찍하도록 잔인하게 이루어졌을 뿐 아니라 여러 측면에서 아주 비참한 직접적인 결과를 낳았습니다. 하지만 우리가 다루는 주제에 관해 주지하고자 하는 점은 바로 그러한 약탈로 인해 이미 토지를 강탈당하고 아무것도 가진 것이 없는 사람들이 더욱 많아졌다는 사실입니다.

그 결과 가진 자산이라고는 몸에 지닌 노동력밖에 없는 사람들이 대거 형성되었으며, 누구라도 그들이 일할 수 있을 정도의 생존을 유지해 주는 조건으로 그 노동력을 사겠다고 하면 그들은 자신의 노동력을 팔 수밖에 없게 되었습니다. 이렇게, 우리의 아테네 친구가 앞서 경고했던 바대로 자유를 가진, 그러니까 굶을 자유를 가진 노동자 계급이 형성되었던 것입니다.

이들은 좋게 말해 상업이라고 불리는 이윤 추구의 전염병에 손쉽게 휘둘리는 재료로 당시 새롭게 세상에 쏟아져 나오고 있었습니다. 처음에는 이들이 너무 많아서 당황스러웠던 나머지 역사학자 프루드 씨가 독실한 영웅으로 그렸던 헨리 8세와 당시의 또

다른 입법자들은 이들을 1,000명 단위로 교수형에 처했습니다. 하지만 결국 상황은 안정되었고, 인간의 몸과 정신의 다른 말인 노동을 위한 시장이 자리를 잡았습니다. 엘리자베스 통치 시기에는 수도원의 자선을 대체하기 위한 구빈법이 제정되었고, 상업을 기반으로 새로운 질서가 설립되었습니다. 그리고 이제 제조업자라고 불리는 다양한 생산자들과 그들의 노예인 자유 노동자들이 세계 시장에서 경쟁할 완전한 자유를 향해 더욱더 나아가고 있습니다.

그렇게 봉건제의 전횡으로부터 해방되기 위한 노동의 투쟁은 성공적이었습니다. 봉건제는 타도되었고 영리주의가 그 주인 없는 왕좌를 차지하고 앉았습니다.

그렇다면 노동자가 자신의 왕국에 들어갔던 것일까요? 그 이후로 모든 것이 공정하고 노동자에게 바람직한 삶이 주어졌던 것일까요?

이상하게도 전혀 아니었습니다. 노동자들은 여전히 굶주리고, 멸시당하고, 억압받았습니다. 새로운 계급이 만들어졌을 뿐입니다. 이 계급은 해방된 농노, 조합 상인, 특권층이던 길드 수공업자, 자작농이라는 요소들에서 발전하여 중간 계급을 이루었으며, 이들은 자신을 낳은 이윤 추구의 시대가 막을 올리면서 시작된 바로 그 비참함을 양분으로 삼아 부와 권력을 빠른 속도로 키워갔습니다.

분명 그들, 초기 중간 계급의 사람들은 튼튼하고 강인한 집단으로, 명민한 학자들, 뛰어난 시인들, 괜찮은 음악가들, 용감무쌍한 해적들 그리고 전례 없던 능수능란한 사기꾼들 등 충분히 흥미로운 삶으로 로맨스 작가와 시인들에게 사랑 받았습니다. 그들은 다양한 환경에서 서로 다른 목적을 가지고 투쟁했던 사람들, 그리고 아마도 그러한 목적의 차이를 제대로 인식하지도 못했을 사람들의 오랜 전통을 뒤에 업고서 거칠고도 가차 없이 특혜에 맞서 밀고 나갔습니다. 그렇게 그들은 투쟁했고 마침내 17세기 중반이 되자 그들은 상업의 자유만이 아니라 국가 안에서 우위를 점하려고 하기 시작했습니다.

이 중간 계급 밑에서 성장했던 자유 노동자들에 대해 말해 보자면, 그들의 상황은 비참할 뿐이었고 그들이 하는 노동의 성격 자체가 바뀌고 있었습니다. 실로 도처에서 노동자의 이익과 상관 없이 그 형태가 남아 있던 과거 중세의 개별적인 직업들이 있었지만, 전체적으로는 자본가 장인들이 지배하는 가운데 분업이 일어나기 시작했습니다. 사람들이 거대한 작업장에 모여들었고 직기, 선반, 녹로 등의 단순한 기계들은 그 원리는 똑같되 더 가벼워졌고 기능이 향상되었습니다. 이윤을 위한 노동의 고용은 필연적으로 분업의 조직화를 촉발시켰고, 이는 마침내 절정에 다다라서 과거에는 처음부터 끝까지 하나의 작업을 계획하고 수행했었을 우수한 인력이 이제는 자신의 기술과 역량을 그 일의 아주 작

은 부분에만 집중시켜야 합니다. 그는 시장 제품을 더 싸게 만들기 위해 하나의 기계로 탈바꿈한 것입니다.

영리주의의 시대 초기에 만들어졌던 예술에 대해 말하려면 아주 간단한 문장으로도 충분합니다. 물건들이 다소 가내 수공업 방식으로 만들어졌던 곳에서는 대중 예술이 거칠게나마 명맥을 이어가고 있었으나 그 역시도 그저 중세 시대의 잔존이었을 뿐이었고, 이윤 추구의 손아귀 밑에 직접 놓여 있던 다른 곳에서는 예술이 계속 침잠하여 겨우 생존만 한 채로 16세기 초반 특히 개인주의 예술가들 중 위대한 인물들의 작품들을 영속시키려는 데만 노력을 쏟고 있었습니다. 그러다가 분업이 지속적으로 발전해 가면서, 또한 아름답다고 할 수 있는 뭐라도 만들었던 사람들이 점점 더 많이 예술가가 아닌 노동자와 노동자가 아닌 예술가로 나눠지면서 이러한 예술의 파편들조차 사라져 버렸습니다.

18세기에는 예술이라고 여길 만한 모든 것이 사라졌던 17세기와 그 이후 얼마간의 기간에 시작되었던 분업 체계가 완성되었습니다. 이제 모든 물품은 주로 시장을 위해 제작되었고 소위 말하는 장식 예술은 이러한 시장용 물품들의 장식, 사람들로 하여금 물건을 더 사도록 만들어 주는 것으로 전락하여 이윤이 요구하는 바에 따라 쓰이기도 하고 그렇지 않기도 했습니다. 한때 모든 인간이 손으로 만들어 낸 모든 것에 깃들어 있었던 아름다움은 자연이 그 아름다움을 주듯이 아낌없이 주어졌는데 말입니다. 그

이제 노동자는 자신의 일에서 기쁨을
가질 수 있는지를 결정하는 데
어떤 목소리도 낼 수 없게 되었습니다.
그는 '자유-노동자'가 되었고,
그래서 그에게서 이윤을 뽑아 내는
주인의 고갯짓과 부름에 따르는
기계가 되었습니다.

때의 노동자들에게 아름다움이란 당연히 주어야 하는 것, 그렇지 않는다면 자신의 기쁨을 놓치게 되는 것이었기 때문입니다. 하지만 이제 노동자는 자신의 일에서 기쁨을 가질 수 있는지를 결정하는 데 어떤 목소리도 낼 수 없게 되었습니다. 그는 '자유-노동자'가 되었고, 그래서 그에게서 이윤을 뽑아 내는 주인의 고갯짓과 부름에 따르는 기계가 되었습니다.

대중 예술, 즉 실제적인 예술에서도 마찬가지였습니다. 전적으로 소위 '예술가들'의 손에서 만들어진 예술, 때로는 당대 최고의 그림들을 통해 창작 면에서 어느 정도 경박한 재치를 보여 주지만 무료한 상류 젠틀맨들과 귀부인들의 유희를 위해서라는 그 의도한 바만큼 훌륭해지기에는 솜씨가 부족한 젠틀맨의 예술이 좀 남아 있습니다.

예술가들의 예술에 대해 말하자면, 여러분은 내가 오늘날의 예술의 업적과 전망에 관해 말할 것이라고 기대할지도 모릅니다. 하지만 많은 말을 하지는 않겠습니다. 오늘날의 소위 예술가들이 18세기에 만들어진 것들보다는 더 가치 있는 것을 만들고 있다는 것은 분명해 보이지만, 그렇다고 한다면 그것은 최소한 자신이 작업하고 있는 것 안에 있는 틀에 박힌 거짓을 받아들이지 않을 그런 사람들이 지닌 혁명적인 정신 때문입니다. 안타까운 것은 그게 무엇이든 대중 예술이 돈주머니 아래에서 뭉개진 관계로 일할 때나 쉴 때나 삶에서 기쁨을 찾지 못하는 현재 다수의 대중에

게 거의 영향을 끼치지 못한다는 사실입니다.

만약 내가 예술은 수많은 대중의 작업과는 상관없이 몇몇 교양 있는 사람들의 의식적인 노력에 의해서만 탄생한다는 사람들에게 동조했더라면, 만약 내가 예술은 일요일에만 의미 있는 종교나 가족 내에서만 보이는 도덕성과 같이 편의에 따라 입었다 벗었다 할 수 있는 어떤 것이라고 생각했다면, 만약 이 문제에 관한나의 관점이 그러했다면, 그렇다면 나는 더 할 말이 없었을 것입니다. 하지만 실제로 나는 그와는 완전히 반대로 생각하므로 몇마디 더 해야겠습니다.

우리는 역사가 전진함에 따라 예술에 있어서는 그 끝을 보게되었지만, 노동에 대해서는 아직도 변화가 더 남아 있었습니다. 18세기에 완성되었던 분업 체제는 시장에 어마어마하게 많은 양의 상품을 쏟아냈지만, 시장은 이윤 창출의 정신이 가고자 하는만큼에 비해 항상 밑돌았으며 단순한 기계일 뿐인 노동자들은그 요구를 만족시킬 만큼 빠르게 일하지 못했습니다. 그리하여노동자의 노동을 보충하기 위해 기계를 발명할 필요가 생겨났고실제로 기계가 발명되면서 노동은 한 번 더 새로운 국면에 접어들었습니다. 대규모 산업에서 일단의 노동자를 거느린 작업장이하나의 거대한 집단이자 하나의 기계인 공장으로 탈바꿈한 것입니다. 그 안에서 개별적 노동자들은 그저 하찮은 부품일 뿐이며개인의 기술은 심지어 분업화된 노동자가 갖는 분화된 기술조차

도 집단 전체의 사회 조직으로 대체됩니다.

노동에서 일어났던 마지막 대혁명은 가장 무분별한 방식으로 일어났고 그 결과 노동자들이 끔찍한 고통을 겪게 되었습니다. 과거 영국은 상업이 전체적으로 증가하는 데 어느 정도의 몫을 하기는 했지만 대개 여전히 조용한 농업 국가였습니다. 그런데 50년이 지나고 영국은 지금의 모습, 혹은 최소한 상당히 최근까지 그랬던 그 모습이 되었습니다. 바로 세계의 작업장이 된 것입니다.

현재와 미래에 관해 지금 어떤 입장을 가지고 있는지가 바로 우리가 스스로에게 물어야 할 질문이며, 여러분이 넓고 열린 정신으로 스스로에게 그 질문을 하고 목표로 할 가치가 없는 목표를 제시하는 대답에 만족하지 않기를 바랍니다. 어떤 사람들은 우리가 현재 선택한 길에서 잘 가고 있다고, 사람들의 상황이 지난 50년 사이에 많이 발전되었다고 말할 것입니다. 이 말은 앞으로의 전개가 현재의 노선 그대로 계속될 것이며 방해받지 않으리라는 것을 의미합니다. 이제 불과 50년 전이면 위대한 기계 산업혁명으로 인한 극단적인 혼란이 가라앉을 기미조차 없었던 때로 돌아갈 것이라는 사실을 기억하기 바랍니다. 그렇다면 우리는 영국 노동사의 가장 어두웠던 바로 그 시기에 약간의 발전을 이루었다고 기뻐할 문제일까요? 말하자면 차티스트 운동이 그 존재를 알렸던 그 비참함의 소용돌이로부터의 발전이 우리가 미래에 대해 가지고 있는 희망의 기준인 것일까요? 아니면 우리는 오늘

날 이 위대한 노동의 중추 안에서 일어나고 있는 모든 것에도 불구하고 그 뿌리부터 뒤엎는 어떤 진정한 변화가 사회 안에서 일어나지 않는 한 이 발전은 계속되고 영원할 것이라고 감히 바랄 수 있을까요? 나는 할 수 있는 한 힘주어 아니라고 말합니다.

우리 노력의 기준을 과거의 비참함이 아니라 앞으로 올 행복에 맞춰 정합시다. 노동에서의 마지막 혁명이 이미 일어났다고 생각하지 맙시다. 그것이 마지막이었다면 내가 문명 편에서 할 수 있는 말은 거의 없으며 문명에 반하는 말, 다시 말해 인류 대다수에게 예술, 즉 삶의 기쁨은 이미 파괴되고 없다는 말밖에 할 수 없습니다.

나는 이윤을 위한 생산이 도래함으로써 노동자가 노동자인 한 아마도 가장 중요할 단 하나의 즐거움, 즉 매일의 노동에서 느끼는 즐거움을 어떻게 빼앗기게 되었는지를 여러분에게 설명하고자 애쓰고 있습니다. 이제 노동자는 기계의 부품일 뿐이며 하루의 노동이 끝나고 난 후의 고단함만이 그가 어쨌든 일했다는 사실을 알려 줄 뿐입니다. 그의 노동은 아름다움, 즉 삶의 기쁨과 아무런 관계가 없습니다. 그렇다면 일터 밖에서 이를 보상하는 삶의 기쁨을 누릴 수 있지 않을까요? 그럼 삶의 기쁨은 어디에 있단 말입니까? 가정에 있을까요? 왜 이 제조업 지구들에서는 가난한 사람은 물론이고 부유한 사람조차 제대로 된 주거 공간을 가지지 못한 채, 강을 오물로 메우고 태양을 가리는 것을 별것 아

니라고 생각하면서 사방 천지에 있는 그 집이라고 부르고 싶지도 않은 조각난 야영지에서 살고 있는 것일까요? 왜 우리의 부를 만들어 내는 노동자들은 그런 집에서 그렇게 되는 대로 삶을 살고 있는 것일까요? 하지만 나는 제조업 지구들에 있는 여러분의 누추한 집들이 런던에 사는 우리의 집들보다 더 좋다고 들었습니다. 런던에는 수많은 가난뱅이가 수많은 부자 옆에서 살고 있으며 그 둘 다 서로를 동포라고 부르게 되어 있습니다.

혹여 여가가 노동자들의 고역을 상쇄해 줄까요? 특히 중간 계급에서 애써 찾아보려 해 봤지만 내가 여가라고 부를 만한 충분하고 편안한 여가는 없었습니다. 그런 여가를 갖는다 하더라도 그 노동자는 잃어 버릴 것이 아주 많습니다. 그는 자신이 휴식을 취하는 매시간마다 경쟁에 뒤처지면서 그와 그의 아내와 그의 아이들이 불이익을 받게 될 것을 알고 있습니다.

아니면 임금이라도 높을까요? 만약 온종일 고역의 지옥에서 시달리며 살아가야만 하는 사람에게 임금이 도움이 될 수 있다면 말입니다. 하지만 노동자의 임금은 높을 수 없습니다. 노동자의 노동에서 이윤을 뽑아내기 위해서는 노동자가 긴 시간 시달린 결과 그저 하루하루 살아가는 데 필요한 만큼만 생각하게 만드는 그 지점을 넘어서지 않도록 억눌러야 하기 때문입니다. 그러니까 과거의 그 모든 투쟁에도 불구하고 노동자는 자신의 임금을 현재 수준으로 유지할 수 있을지조차 확신할 수 없습니다.

이 모든 것이 다 중요하지 않다고
말할 사람들이 있을 것입니다.
그들은 인간이란 잘 먹고, 잘 자고,
잘 입고, 다른 사람을 위한 이윤을 만들 수
있을 만큼 우수한 노동자가 될 정도로만
교육을 받는 것으로 충분하며
그러면 당분간은 자신의 몫에
만족한다고 생각합니다.

그렇다면 노동자는 교육으로 이를 보상받을 수 있을까요? 어떤 사람들은 그렇다고 생각하지만 나는 아닙니다. 나는 노동자가 불만을 품기 위해 교육을 받기 원합니다. 지금 그가 받을 수 없는 것보다 더 많은 교육을 말입니다. 왜 교육이 합리적이고 유쾌한 노동, 아름다운 주변 환경, 편안한 여가를 의미하느냐 하면, 바로 그것들이 교육의 본질적인 부분이기 때문입니다.

그러므로 나는 현대의 노동자, 그 가난한 사람은 삶의 아름다움인 예술을 전혀 가질 수 없다고 아주 분명하게 말합니다. 그의 노동은 삶의 아름다움을 만들어 내지 않을 것이고, 그에게는 그것을 살 돈도 없으며, 그는 그것을 누리기 위한 개선이라고 할 수 있는 여가와 교육도 갖지 못하기 때문입니다.

이 모든 것이 다 중요하지 않다고 말할 사람들이 있을 것입니다. 그들은 인간이란 잘 먹고, 잘 자고, 잘 입고, 다른 사람을 위한 이윤을 만들 수 있을 만큼 우수한 노동자가 될 정도로만 교육을 받는 것으로 충분하며 그러면 당분간은 자신의 몫에 만족한다고 생각합니다. 무엇보다 나는 노동자 자신이 삶의 기쁨을 강탈당하는지 여부가 스스로에게 중요하다고 생각하게 될 수 있다면, 위의 사람들이 어떻게 생각하든 상관없습니다. 나는 그에게, 그러니까 노동자에게 향해 서서 그가 권리를 주장해야 하는 것이 무엇인지에 대해 내 생각을 말하려는 것입니다.

첫째, 그는 쾌적한 곳과 쾌적한 집에서 살 권리를 주장해야 합

니다. 분명 많은 사람이 인정할 그런 권리입니다. 그 쾌적한 주거가 무엇을 의미하며 그것이 이윤을 뽑아내는 체제 안에서는 얼마나 만족시키기가 어려운 것인지 알기 전까지는 말입니다. 예를 들어 글래스고(*당시 유럽과 왕래가 많았던 스코틀랜드 최대의 항구도시)를 쾌적한 장소로 바꾸기 위해 얼마나 많은 시간과 돈과 수고가 들어갈지 생각해 보십시오.

둘째, 노동자는 제대로 된 교육을 받아야 합니다. 이번에도 모든 사람은 내가 말하는 교육이 무엇을 의미하는지 알기 전까지는 최소한 이 주장에 동조하는 척이라도 할 것입니다. 내가 말하는 것은 모두가 그들의 부모가 어쩌다가 갖게 된 돈의 양이 아니라 자신의 능력에 따라 교육을 받아야 한다는 것입니다. 이에 미치지 못하는 것이 부유한 자들이 가난한 자들을 무자비하게 억압하는 학교 교육입니다.

셋째, 노동자는 적절한 여가를 가져야만 합니다. 수많은 자비로운 사람이 여기에 무엇이 필요한지 알기 전까지는 동의를 표할 것입니다. 내가 말하는 여가란 노동자는 어떤 경우에도 이윤을 위해 과로를 해서는 안 된다는 것으로, 이는 더 깊게 들어가면 누구도 노동을 하지 않고 빈둥거려서는 안 되고 하루의 노동 시간은 법적으로 제한되어야 한다는 것을 의미합니다.

내가 이 3가지 요구가 진실로 의미하는 것이 모두를 위한 삶의 개선임을 말한다는 것을 알 것입니다. 다시 말해 모두가 젠틀맨

노동과 미학

의 삶을 사는 것입니다. 노동자에게 들어주기에는 터무니없는 주장인 것 같지만 그들이 진지하게 주장하면 만족될 수 있는 요구입니다. 그리고 노동자들이 이를 요구하지도 얻어 내지도 않는다면, 지난 100년 간의 혁명적인 희망과 함께 이 세기말인 지금 시작되었던 그 희망들은 분명 사라질 것입니다. 그러고 나서 혁명이 일어날 어떤 기운도 느껴지지 않을 때 그 노동자의 삶이 어떨지 생각해 보시기 바랍니다.

지금까지 나는 노동자가 어떤 조건 아래서 노동을 해야 하는지에 대해 말했습니다. 사실 앞서 암시하기는 했지만 이제 노동 그 자체에 대해 한두 마디 더 말하겠습니다.

쓸데없는 노동이 있어서는 안 되며, 이를 위해서는 하루 노동량을 제한해야 한다는 요구가 자연스럽게 뒤따릅니다. 하지만 물론 유복한 사람들 가운데 쓸데없는 노동을 없애는 것에 동의할 수 있는 사람은 거의 없습니다. 부유한 계층의 모두는 어느 정도씩 그것에 기대 살고 있기 때문입니다.

모든 쓸데없는 노동이 사라지고도 남아 있는 번거로운 노동은 기계가 해야 합니다. 기계는 지금처럼 이윤을 쥐어짜는 데 사용될 것이 아니라 실제로 노동을 덜기 위해 사용되어야 합니다. 누군가에게는 이 말이 끔찍하게 들릴 수도 있다는 것을 알지만 그래도 망설임 없이 말하건대, 노동을 덜기 위해서는 기계가 우리의 주인이 아니라 하인이 되어야 합니다.

쓸데없는 노동을 하지 않아도 되고 우리의 주인이 아니라 하인이 된 기계가 모든 수고로운 일을 가능한 많이 처리하게 되면, 그 후에 남은 노동은 그것이 무엇이든 할 때는 기쁨을 느낄 수 있고, 한 후에는 가치가 있다면 찬사를 받을 것이며, 기쁘게 행해지고 찬사의 가치가 있는 모든 노동이라면 예술, 즉 삶의 기쁨에 있어서 필수적인 부분을 만들 것이 틀림없습니다.

이제 나는 여러분에게 중세 시대의 모든 수공예 작품은 상품에 있어서 꼭 필요한 부분인 아름다움을 만들어 내었고 그래서 앞서 언급했던 그 이상이 상당 부분 실현되었던 것을 다시 강조하고자 합니다. 나는 또한 노동자는 일하는 데 있어서 자신이 사용하는 재료, 도구, 시간, 즉 자신의 노동의 주인이었기 때문에 이러한 아름다움을 만들었던 것이라고도 말했습니다. 그러므로 다시 예술을 만들기 위해서는 노동자가 자신이 쓸 재료, 도구, 시간의 주인이 되어야 한다는 말이 놀랍지 않을 것입니다. 단지 덧붙이자면 이것이 우리가 중세의 체제로 되돌아 가야 한다는 것을 말하는 것이 아니라 노동자가 이러한 것들, 즉 노동 수단들을 집단으로 소유할 수 있어야 하고 자신의 이익에 따라 노동을 규제해야 함을 의미한다는 것입니다. 그리고 모두가 일해야 한다는 것, 즉 노동자가 사회 전체를 의미하며 사회를 유지하기 위해 노동하는 사람들 외에 다른 사회는 없어야 한다고 내가 말했던 것을 명심해 주시기 바랍니다.

이것이 의미하는 바가 바로 사회의 토대를 바꾸고 사회주의를 심는 것, 즉 경쟁이나 세계 전쟁의 자리에 세계 협동을 놓는 것임을 나는 잘 알고 있습니다. 하지만 여러분이 놀랐다고 한다면, 노동자의 안녕을 위해서 내가 주장했던 요구들은 수행되어야 한다는 것, 그리고 세계 전쟁이라는 조건, 다시 말해 실제로 우리가 지금 살고 있는 그런 조건하에서는 이것이 불가능하다는 것을 확신합니다. 우리의 현재 모습은 평화의 가면을 쓴 전쟁 상태로 이는 수 세기에 걸친 계급간의 전쟁의 산물이고, 이 전쟁에서 피억압 계급은 억압하는 계급을 끌어내리고 스스로 올라가기 위해 투쟁했습니다. 이 투쟁의 과정에서는 항상 모든 단계에서 그 문제가 점점 더 확장되어 왔습니다. 나는 프랑스 대혁명이 성공하고 그 뒤를 이어 승리에 도취된 상업 시대가 열리면서 결과적으로 주도권을 쥐게 된 오늘날의 중간 계급이 등장했던 단계에 대해 어느 정도 설명했습니다. 하지만 바로 그 상업적 중간 계급의 승리로 인해 노동자 계급은 공고히 단결하게 되었고, 공장과 대도시에 집결하게 되었고, 노동조합으로 어느 정도 단체 행동을 하게 되었고, 어느 정도의 정치권력을 가지게 된 것입니다. 이제 노동자 계급이 현대 노동 혁명의 마지막 단계에 접어들기 위해서는 노동자가 자신의 진정한 위치, 간단히 말해 그들이 사회에서 진정으로 필요한 부문이라는 것을 깨달을 필요가 있으며, 또한 지금 노동자들을 지배하는 중간 계급과 상류 계급들은 그저 식객

한쪽에는 부자들이 다른 한쪽에는
가난한 사람들이 있습니다.
부자들은 쓸 수 있는 것보다 더 많은
부를 소유하고 있을 뿐 아니라
상대 계급, 즉 가난한 사람들이
생계를 꾸리는 것을 허락하거나 막을 수
있는 힘까지 가지고 있습니다.
그들은 노동이 결실을 내는
모든 수단을 소유하고 있으며
가난한 사람들은 몸에 지닌
노동력밖에 가진 것이 없습니다.

으로 공동체 지배 세력의 약탈에 편입될 수밖에 없었다는 것을 알아야 합니다. 수백 년 동안 세계의 저주이자 짐이었던 계급의 분화가 스러져 가고 있는 체제라는 사실, 그리고 이 체제가 막을 내리고 있다는 조짐은 그 분화가 더욱 명료하고 단순해졌다는 점에서 볼 수 있다는 사실을 노동자들은 알아야 합니다. 계급 분화는 더 이상 종교나 감상에 의해 신성시되지 않으며 대신 그보다 더 신성한 것이 없는 돈의 소유에 따라서만 결정되는 그 흉측한 맨얼굴을 드러내고 있는 것입니다. 한쪽에는 부자들이 다른 한쪽에는 가난한 사람들이 있습니다. 부자들은 쓸 수 있는 것보다 더 많은 부를 소유하고 있을 뿐 아니라 상대 계급, 즉 가난한 사람들이 생계를 꾸리는 것을 허락하거나 막을 수 있는 힘까지 가지고 있습니다. 그들은 노동이 결실을 내는 모든 수단을 소유하고 있으며 가난한 사람들은 몸에 지닌 노동력밖에 가진 것이 없습니다. 노동자가 일단 이를 이해하고 나면, 그리고 자신의 행복을 위해, 아니 짐승의 상태로 전락하는 것을 피하기 위해서는 노동자가 곧 사회라는 자신의 진정한 지위를 주장해야 한다는 것을 깨닫고 나면, 또 노동자가 자기 스스로 노동을 규제할 수 있으며 자신이 쓸 재료, 도구, 시간의 절대적인 주인이 됨으로써 존재할 목적도 이유도 없는 계급에게 공제액과 세금을 바치지 않고서도 자연이 주는 모든 것을 얻을 수 있다는 것을 알게 되면, 그때가 되면 노동자들은 서로 연대하여 사회의 토대를 바꾸게 될 것이며

소문으로 떠돌던 사회주의가 바로 우리에 관한 것임을 알게 될 것입니다.

이러한 연대를 향해 현재의 지배 계급들이 어떤 저항을 할 수 있는지 누가 알겠습니까? 내가 알고 있는 것은 그런 저항은 헛수고가 될 것이라는 겁니다. 대중에게 진정으로 관심을 기울이고 있는 우리 중간 계급 청자들, 계급 사회를 기반으로 한 문명이 우리에게 가져온 부패와 비참함에 경악하고 비통해 하는 여러분에게 마지막으로 한마디 하겠습니다.

여러분은 그것이 계급으로 존재하는 한 사회주의가 전진하는 것에 반대할 수밖에 없는 여러분 계급의 헛된 저항에 계급적 충성을 바칠 필요가 없습니다. 여가와 기회를 가진 여러분에게는 억압하는 것이 불가능하다는 것이 이제는 명확해진 이 문제를 탐구해 보는 것이 어렵지 않을 것입니다. 여러분이 이 문제에 파고들다가 자연스럽게 민중의 진영과 그 주인의 진영이라는 두 진영만이 있다는 것을 발견하고 그중에서 선택을 해야 한다면, 그때는 망설이겠습니까? 이성 앞에서 눈을 감아 버리고 고용주의 진영에 합류하는 것은 여러분 스스로를 억압자이자 도둑으로 낙인 찍는 것입니다. 여러분이 사회주의가 무엇인지를 알기 전에는 그 둘 중 어떤 것도 의도하지 않았을 것입니다. 여러분은 그저 공정하고 자비롭고자 했던 것입니다. 이제 사회주의가 무엇인지, 그리고 그것이 여러분에게 무엇을 요구하고 있는지를 알게 된 지금

도 그렇게 해 주기를 바랍니다. 투쟁의 모든 단계에서 노동자들과 함께합시다.

그러면 여러분은 승리할 수밖에 없는 위대한 군대의 일부가 될 것이며 너무도 오랫동안 세계에 저주를 걸어 왔던 부와 가난이라는 단어들이 더 의미가 없는 날, 우리 모두가 행복하고 합리적이고 영예로운 노동을 나누며 연대하는 친구이자 좋은 동지가 되는 날이 오기를 희망할 것입니다. 그런 노동만으로도 진정한 예술, 즉 삶의 기쁨을 만들 수 있는 것입니다.

사회주의의 이상: 예술

* 『사회주의의 이상: 예술』은 《뉴 리뷰》(1891년 1월)에 실렸던 글이다.

사회주의의 이상: 예술

아마도 어떤 사람들은 사회주의가 예술에 대해서 어떤 이상을 가지고 있다는 말을 들을 준비가 되어 있지 않을 것이다. 무엇보다도 사회주의가 명백하게 삶의 경제만을 다뤄야 한다는 필요성에 기반을 두고 있으므로 심지어 몇몇 사회주의자를 포함한 많은 사람이 그 경제적 토대밖에 못 보기 때문이다. 게다가 사회주의를 향한 경제적 변화의 필요성을 인정하고자 하는 많은 사람이 진심으로 믿고 있는 것은, 바로 예술이 사회주의가 첫 번째로 없애야 하는 조건의 불평등함에 의해 자라나며 그러한 조건의 불평등함이 없으면 존재할 수 없다는 것이다. 하지만 이런 의견들이 있는 것을 알면서도 나는 사회주의란 모든 것을 아우르는 삶의 이론이며 그 자체로 윤리와 종교가 있듯이 미학도 있을 것이라고 우선 주장하고자 한다. 그래서 사회주의를 제대로 연구하고자 하는 모두에게 미적인 관점에서 사회주의를 살펴보는 것이 필요하다. 두 번째로, 나는 이전 시대 세상에서 어찌했든 조건의 불

평등이란 이제는 건전한 예술의 존재와 양립할 수 없게 되었다는 점을 주장하려고 한다.

더 나아가기에 앞서, 내가 *예술*이라는 단어를 오늘날 흔히 사람들이 사용하는 것보다 더 넓은 의미에서 사용하고 있음을 일러두어야겠다. 또한 정식으로 말하자면 스타일을 다루는 음악과 문학이 예술의 일부로 간주되어야만 함에도 불구하고 편의상 지성과 감성에 호소하는 것들 중 눈에 보이지 않는 것들은 전부 제외했다. 그러나 인간이 만든 것 중 눈으로 볼 수 있는 것은 가능한 예술 매체로 간주하는 데서 배제하지 않았다. 바로 여기에서 예술에 대한 사회주의자와 상업적인 관점이 극명하게 갈라진다. 사회주의자에게 집, 칼, 컵, 증기 엔진, 즉 거듭 말하건대 인간이 만든 것이라면 모든 것이 예술 작품이거나 예술을 파괴하는 것 둘 중 하나다. 반면 상업주의자는 '제조품'을 의도적으로 예술 작품이라 그렇게 시장에서 팔리는 것과 예술적인 과시도 없고 예술적인 성질이 있는 척 과시할 수도 없는 것으로 나눈다. 한쪽은 무관심을 주장하는 반면 다른 한쪽은 그것을 부정한다. 상업주의자는 문명화된 인간의 거대한 노동 안에 예술이 과시할 자리가 없다고 보며 그것이 자연스럽고, 단연하고, 대체로 바람직하다고 생각한다. 하지만 사회주의자는 이러한 예술의 결핍을 현대 문명에 특화된, 인류에게 해로운 *질병*으로 간주하며, 더 나아가서는 그것이 치유될 수 있는 병임을 믿는다.

사회주의자는 또한 인류가 가진 이 질병이자 상처가 결코 사소한 문제가 아니라 인간의 행복을 크게 깎아내리는 것으로 생각한다. 내가 말하고 있는 예술, 상업주의자들은 그 가능성을 보지 못하는 이러한 예술이 널리 퍼지는 것이 바로 *생산 노동의 즐거움을 표현*하는 것임을 알기 때문이다. 그리고 공동체에 그저 짐밖에 되지 않는 사람들을 제외한 모든 이가 어떤 형태로든 생산을 해야 하기 때문에 현재 우리의 체제 아래에서는 가장 *정직한* 사람이 불행한 삶을 영위할 수밖에 없다는 것도 사회주의자는 알고 있다. 삶에서 가장 중요한 부분인 일에 즐거움이 결여되어 있기 때문이다.

즉 간결하게 터놓고 말하자면 현재 사회 상태에서는 행복이란 오직 예술가와 도둑들에게만 가능하다.

이로써 사회주의자가 예술이 사회에 대해 가지고 있는 정당한 연관성을 숙고하는 것이 얼마나 필요한 일인지 즉시 알 수 있을 것이다. 합리적이고 논리적이며 안정적인 사회를 실현하는 것이 그들의 목표이기 때문이다. 앞서 언급했던 두 집단 가운데서 예술가들은 (현재 쓰이는 협소한 의미로 그 단어를 사용하자면) 그 수가 적은데다가 범상치 않은 작업으로 너무 바빠서 (탓할 부분이 적다) 공공의 문제에 그다지 주의를 기울이지 않으며, 도둑 족속들은 사회의 교란 요소다.

이제 사회주의자는 정치적 통일체 안에 있는 이 질병을 인식할

뿐만 아니라 그 원인을 안다고 생각하고, 결과적으로 치료법을 생각할 수 있다. 이는 오히려 앞서 언급했듯이 그 질병이 현대 문명에 주로 특정되어 있기 때문이다. 한때 예술은 민중 전체의 공동 소유물이었다. 중세에는 공예품 제작은 아름다워야 한다는 것이 법칙이었다. 당연하게도 중세 예술이 융성할 당시 눈에 거슬리는 것들이 있기는 하지만, 그것은 지금처럼 물건을 만들어서가 아니라 파괴해서 생긴 문제였다. 당시 예술가의 눈에 비통하게 비쳤던 것은 약탈당한 도시, 불타 버린 마을, 황폐화된 들녘 등 전쟁과 파괴의 행위였다. 폐허는 그 얼굴에 본질적인 끔찍함의 징조를 담고 있으나, 오늘날 대놓고 추악한 것은 바로 번영이다.

민족들의 슬픈 박물관인 이탈리아에서 돌아온 랭커셔 제조업자가 자신의 굴뚝으로 뿜어져 나온 연기를 보는 것을 즐기느라 그 연기로 지구의 아름다움을 망친다는 이야기가 있다. 이 이야기를 통해 우리는 상업주의 시대의 활동적인 부자가 가진 진짜 전형, 즉 제대로 된 환경을 바라는 것조차 할 수 없을 정도로 타락한 모습을 볼 수 있다. 그 당시에는 전쟁의 상처가 비통했으나 평화는 다시 사람들에게 즐거움을 가져다주고는 했고 평화에 대한 희망을 최소한 상상은 할 수 있었다. 하지만 이제 평화는 우리에게 도움이 되지 않으며 희망을 주지도 않는다. 국가의 번영은 그것이 아무리 '순조롭게' 진행될지라도 그저 모든 것을 더욱더 추하게 만들 뿐이다. 아름다움에 대한 갈망과 역사에 대한 관심,

전 국민의 지성도 단 1명의 부자가 자신이 가진 것, 즉 다른 사람에게 세금을 부과하는 특권을 최대한 이용하여 전 국민을 해치는 일을 막을 힘이 없다는 것은 명백히 통용되는 공식이 될 것이다. 최소한 아름다움과 고상한 삶을 사랑하는 모든 사람에게 사유 재산은 공공의 강탈이라는 것이 명백하게 드러날 것이다.

우리가 예술가라면 얼마나 많이 이로부터 고통을 받는다고 말하지 않겠지만, 우리 사회주의자들은 최소한 그것에 대해 불만을 토로해야 한다. 사실 상업주의의 '평화'는 평화가 아니라 쓰라린 전쟁이며, 랭커셔의 지독한 쓰레기와 끝없이 확장되는 런던의 지저분함은 최소한 우리에게 상업주의가 그렇다는 것, 이 땅에는 온전하고 행복하게 살겠다는 우리의 모든 노력을 억누르는 전쟁이 있다는 것을 가르쳐 줄 좋은 본보기이기 때문이다. 그러니까 이 시대의 *필수품*이란 우리 모두가 어떤 식으로든 고용되어 있는 상업 전쟁을 먹여 살리는 것이다. 만약 모두가 그러고 있는 와중에 우리 중 몇몇이 삶에서 어찌어찌 보기에 즐거운 작은 것들로 치장할 수 있게 된다면 그것은 건강한 일일 것이나, 이는 *필수품*이 아니라 우리 모두가 그것 없이도 견뎌야 하는 사치품인 것이다.

또한 이 문제에서 우리가 가진 부에도 불구하고 사방에서 느낄 수 있는 불평등이라는 인공적 기근이 우리를 굶기는 것이며, 우리는 우리가 가진 금덩어리 한가운데 앉아 굶주리고 있는 이 시대의 미다스인 것이다.

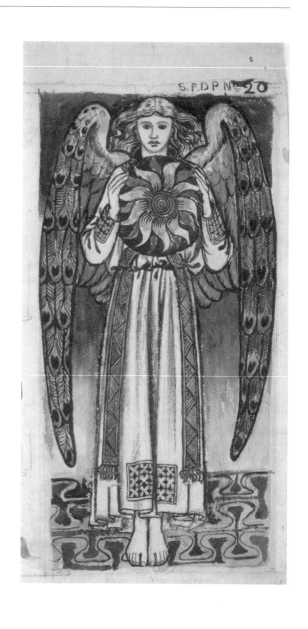

〈Day: Angel Holding a Sun〉(수채화)

그동안 요청 받아 왔던 바대로 명확한 사회주의 이상에 대해 독자들 앞에 나열하기 전에 먼저 예술의 현재 상황에 관한 몇 가지 사실들을 솔직하게 말하고자 한다. 이것이 필요한 이유는 미래에 대한 어떤 이상도 대조의 방법으로 나아가지 않고서는 인지될 수 없기 때문이다. 바로 현재의 실패로부터 벗어나고자 하는 욕구로 인해 우리는 '이상'이라고 부르는 것에 빠져들게 되는 것이다. 실제로 이상이란 대개 강한 희망을 품은 사람들이 현재에 대한 자신의 불만족을 구현하려는 시도다.

현재의 예술은 비교적 소수의 사람들만이, 노골적으로 말하자면 부자들이나 부자들을 직접 섬기는 기생충들만이 즐기고 생각할 수 있다는 사실은 거의 부정하기 힘들 것이다. 가난한 사람들은 구호 물품 속에서 받은 것만 가질 수 있을 뿐이며, 이런 구호품이야말로 그런 종류의 선물이라면 가질 만한 저질의 것들이며 굶주리고 있는 사람들이 아닌 이상에야 집어들 가치도 없는 것이다.

이제 어떤 측면에서도 예술을 공유하지 않는 사람들로 가난한 사람들을 (즉 앞서 말했던 것처럼 삶에 도움이 되거나 파괴적이거나 둘 중 하나일 수밖에 없는 형태를 가진 어떤 것을 만드는 사람들 거의 전체) 제외했으니, 어느 정도 분명히 예술을 누리고 있는 부자들이 어떻게 그것을 풀어 가고 있는지 살펴보자. 하지만 내가 보기에는 그들이 부자일지라도 형편없다. 주변 사람들의 일반적인

삶에서 자신들을 분리해냄으로써, 그들은 지난 과거의 잔해의 일부이거나 오늘날 시대의 모든 경향에 처절하게 거슬러 싸우고 있는 소수의 천재들이 개별적으로 보이는 노동과 지성과 인내로 만들어진 것인 몇몇 예술 작품들에서 약간의 즐거움을 얻을 수 있다. 하지만 그들은 이 시대의 일반 정서와는 절망적으로 상충되는 온실 같은 분위기의 예술을 작은 집단 안에서 자기들끼리 늘어 놓는 것 이상을 할 수 없었다. 부유한 사람은 집 안 가득히 그림, 아름다운 책, 가구, 기타 등등을 가지고 있을 것이지만, 그가 거리에 발을 내디디는 순간 그는 다시 감각을 무디게 해야만 하는 추함의 한가운데에 놓이게 될 것이며 그가 진실로 예술을 아끼는 사람이라면 비참해질 것이다. 그가 시골에서 아름다운 나무와 들녘 한가운데 있을 때조차 몇몇 이웃한 땅 주인들이 실용주의 농법을 하느라 경치를 끔찍하게 만드는 것을 막을 수는 없다. 아니, 그의 집사나 대리인이 그도 자신의 땅에 마찬가지 일을 하도록 강요할 것이 거의 분명하며, 자신의 교구 교회조차 기독교 환원 운동 목사의 손아귀에서 구해 낼 수 없을 것이다. 예술의 영역 밖이라면 그는 가고 싶은 곳에 가서 하고 싶은 대로 할 수 있으나, 예술의 영역에서는 무력해진다. 왜 그런가? 그 이유는 단순히 효과적인 예술이 거대해져서 모든 삶에 스며들려면 이웃들과의 조화로운 협업의 결과*여야만* 하기 때문이다. 그리고 부자에게는 이웃이 없다. 그저 경쟁자들과 기생충들뿐이다.

그 결과가 바로 (우리가 그렇게 부르는) 식자 계급이 말로는 예술을 어느 정도 누리고 있거나 그럴 가능성이 있다 하더라도 실제로 거의 그렇지 못한 점이다. 예술가들 자체의 집단을 벗어나면 예술에 신경을 쓰는 식자 계급은 거의 없다. 예술은 시대의 정신과는 상당히 대립되는 정신으로 작업을 하는 소수의 예술가 집단에 의해서만 명맥을 유지하고 있다. 그리고 그들 역시 우리 시대 예술의 본질적으로 부족한 협동의 결핍에 시달리고 있다. 그리하여 그들은 몇몇 개성적인 작품들을 만드는 데 그치게 되고, 거의 모두가 그 작품들을 즐겨야 할 아름다운 작품이 아니라 검토해 봐야 할 진기한 것으로 취급한다. 또한 그들은 일반 대중을 취향(다소 추한 단어를 사용하자면) 문제를 도와줄 어떤 위치나 힘도 가지고 있지 않다. 예를 들어 최근 대중을 위해 지어진 공원과 유원지 등을 계획할 때, 내가 아는 한 누구도 예술가에게 상담하지 않았다. 하지만 그런 곳들은 예술가위원회가 계획해야 할 일이다. 감히 말하건대 심지어 위원회 선택을 잘못한다 할지라도 (그리고 제대로 된 위원회를 선택하기는 쉬운 일이다) 그것이 조경사들을 마음대로 하게 내버려 둔 결과 나타나는 대부분의 재앙보다야 대중에게 더 나을 것이다.

그러면 이것이 이 시대 예술의 지위인 것이다. 이 시대의 예술은 실용주의의 만행이 넘쳐나는 한가운데서 무력하고 마비되어 있다. 이 시대의 예술은 가장 필요한 기능을 수행할 수 없다. 제

물건을 만드는 데는 그 물품이
수작업으로 만들어졌든, 수작업을 돕는
기계로 만들어졌든, 완전히 기계가 대체해
만들어졌든 수공업자의 정신이 어느 정도
들어가야 한다.
그리고 수공업자의 정신에서 본질적인
부분은 바로 물건을 그 자체로 바라보고
그 물건의 본질적인 쓰임을 자신이 하는
일의 목표로 삼는 본능이다.

대로 된 집을 지을 수도, 책을 장식할 수도, 정원을 설계할 수도, 우리 시대 여성들이 몸을 희화화하고 품위 없게 만드는 방식으로 옷을 입는 것을 막을 수도 없다. 한편으로 예술은 과거의 전통과 단절되었고, 다른 한편으로는 현재의 삶과 단절되어 있다. 이 시대의 예술은 민중이 아닌 소규모 집단의 예술이다. 민중은 예술에서 자기 몫을 가지기에는 너무 가난하다.

예술가로서 나는 이것을 *보았고* 그래서 *알고 있다.* 사회주의자로서 나는 물품의 제조자들, 즉 노동자들이 아무리 그 개념을 넓게 잡는다 하더라도 생산자와는 거리가 먼 사람들에 의해 직접적이고 은밀하게 착취당하는 데서 나오는 불평등이라는 그 특정 상황에서 우리가 사는 한 이 상황이 개선될 여지가 없다는 것을 알고 있다.

그러므로 예술에 대한 사회주의적 이상의 첫 논점은 그것이 대중 전체에게 널리 퍼져야만 한다는 것이다. 그리고 이것은 예술이란 명확한 형태를 가지고 있고 내구성을 갖추고 있는 모든 제조 물품의 필수적인 부분이어야 한다는 것을 인정함으로써만 가능한 일이다. 다시 말해 사회주의자는 예술을 특정한 특권층이나 가질 수 있는 사치품으로 여기는 대신, 사회가 시민 누구에게서부터도 빼앗을 권리가 없는 인간 삶의 필요 불가결한 것이라고 주장하는 것이다. 또한 사회주의자는 이 주장이 뿌리를 내리기 위해서는 사람들이 각자 자신에게 최대한 맞는 일을 취할 기회를

가져야 한다고 주장한다. 그러면 인간의 노력이 가능한 적게 낭비될 수 있을 뿐 아니라 그 노력이 즐겁게 이루어질 것이다. 내가 종종 말해야 했던 점을 여기서 다시 한 번 말하건대, 우리의 에너지를 즐겁게 사용하는 것은 그 자체로 모든 예술의 근원이자 모든 행복의 원인이 된다. 즉 삶의 목적인 것이다. 모든 구성원이 자신의 에너지를 즐겁게 행사할 수 있는 적절한 기회를 주지 못하는 사회는 삶의 목적을 잊은 셈이며, 그 기능을 다하지 못하는 것이며, 그래서 전면적으로 저항해야 하는 단순한 폭정일 뿐이다.

게다가 물건을 만드는 데는 그 물품이 수작업으로 만들어졌든, 수작업을 돕는 기계로 만들어졌든, 완전히 기계가 대체해 만들어졌든 수공업자의 정신이 어느 정도 들어가야 한다. 그리고 수공업자의 정신에서 본질적인 부분은 바로 물건을 그 자체로 바라보고 그 물건의 본질적인 쓰임을 자신이 하는 일의 목표로 삼는 본능이다. 수공업자에게 물건의 부차적인 쓰임, 즉 시장에서의 긴급하게 팔려야 한다는 점은 아무것도 아니다. 자신이 만든 물건을 노예가 쓰는지 왕이 쓰는지는 상관하지 않는다. 그의 일은 가능한 훌륭한 물건을 만드는 것이다. 그렇게 하지 않는다면 그는 사기꾼들이 어리석은 자들에게 팔아넘길 물건을 만드는 셈이며, 거기에 공모한 관계로 그 역시 사기꾼이 된다. 이 모든 것은 그가 *자기 자신*을 위하여, 그것을 만들고 사용하는 자신의 즐거움을 위하여 물품을 만든다는 것을 의미한다. 이를 위해 수공업

자는 상호 의존을 필요로 하는데, 그렇지 않으면 그는 자신이 직접 만든 물건들을 제외하고는 갖춘 것이 없게 될 것이기 때문이다. 그의 이웃들 역시 그와 마찬가지의 정신으로 물건을 만들어야만 한다. 그리고 그 각각이 그를 잇는 훌륭한 노동자로 서로의 우수함을 쉽게 알아볼 것이며 결점을 지적해 줄 것이다. 물건의 1차적인 목적은 그것의 *사용*이라는 것을 결코 잊지 않을 것이기 때문이다. 그리하여 상호간의 훌륭한 서비스를 교환하는 장소인 이웃들의 시장이 들어설 것이며, 현재의 도박장 같은 시장과 거기에 종속된 노예 같은 현대 공장 체제를 대체할 것이다. 하지만 이런 식의 자발적이고 직관적인 서비스의 상호 의존은 노동자들의 단순한 사교적인 모임 이상의 뭔가가 있다는 것을 분명히 보여 준다. 이는 이웃들 즉 자신이 제공하는 서비스가 스스로에게 흡족하고 그 서비스의 활용이 자기 자신의 안녕과 행복을 위해서 필요할 때만 기꺼이 다른 사람들에게 그 사용을 제공하는 평등한 사람들의 사회가 존재한다는 의식을 의미한다.

이제 한편으로 어떤 가치 있는 대중 예술도 상호 존중과 자유의 토양에서 말고는 자라날 수 없다는 것을 *알기에*, 다른 한편으로 나는 이 기회가 예술에게 주어질 것을, 예술이 그 기회를 활용할 것을 확신한다. 다시 말하면 인간이 만든 어떤 것도 추하지 않고 적절한 형태와 적절한 장식을 가질 것이고 어떻게 만들어졌는지, 어디에 쓰일 것인지, 심지어 다른 이야기를 하지 않는 곳에

서도 말해 줄 것이다. 그리고 이것은 사람들이 다시 한 번 자신의 일에서 즐거움을 찾을 때, 즐거움이 일정 정도까지 솟아오를 때 그것을 표현하고자 하는 데 저항할 수 없고, 어떤 형태를 취하든 그 즐거움의 표현이 바로 예술이기 때문이다. 그 형태에 대해서는 어수선하게 하지 말도록 하자. 기록이 남아 있는 가장 초기의 예술도 여전히 우리에게 예술임을 기억하자. 브라우닝과 다름없이 호메로스 역시 시대에 뒤떨어진 것이 아님을 기억하자. 가장 과학적인 사고를 가진 사람들인(말하자면 가장 공리주의자들인) 고대 그리스인들이 여전히 훌륭한 예술가들을 배출해 낸 것으로 여겨짐을, 가장 미신적이었던 시대인 중세가 가장 자유로운 예술을 배출해 냈음을 기억하자. 시간만 된다면 그 이유가 충분함을 살펴볼 수도 있겠지만 말이다.

현대 세계가 예술과 가진 관계를 숙고해 보면, 오늘날 그리고 앞으로도 한참 우리의 사업은 확실한 예술을 만들려고 하기보다는 오히려 예술에게 기회를 줄 기반을 없애려고 하고 있다 우리는 진짜 물건에 대한 임시변통을 무한대로 만드는 현대의 관행에 노예가 된 나머지 예술의 재료를 파괴하는 위험, 어떤 예술적인 지각을 가지기 위해서는 장님으로 태어나든가 혹은 미적 개념을 책에서 나온 말로 배워야 하게 만든 심각한 위험을 초래하고 있다. 이러한 퇴행이야말로 우리가 대처해야 하는 첫 번째 일임이 분명하며, 분명 사회주의자는 이를 첫 번째 기회가 주어졌을 때

노동과 미학

대처해야 한다. 다른 이들이 얼마나 눈을 감고 있다 하더라도 최소한 *사회주의자*들은 이를 보아야만 할 것이다. 예술과 교육은 고상한 곳들로 점점 멀어지는 와중에 남부 랭커셔에 사는 대중을 비난하는 것은 마치 고통스러워 하는 환자의 코앞에서 잔치를 벌이는 것과 마찬가지라는 것을 그들은 생각하지 않을 수 없기 때문이다.

무엇보다 갓 태어난 새로운 예술로 가는 첫걸음은 개인 이익을 위하여 세상의 아름다움을 파괴하고 공동체를 갈취하는 사인(私人)들의 특권에 개입해야만 한다. 공동체의 적이 소유한 회사들이 자기가 번 것도 아닌, 임금의 절반만 받은 노동자들로부터 부를 쥐어짜내기 위해 켄트주의 들녘을 또 다른 숯 더미로 만드는 일이 금지될 때, 그리고 지금까지는 강력했던 '돈 먹는 돼지'가 자기 것도 아닌 땅에 대하여 (노상강도가 막 빼앗은 시계를 가지듯이) 그의 이웃 시민들에게 추가로 과다한 지대를 지불하라고 강요하기 위하여 옛 건물들을 헐어 내서는 안 된다는 말을 듣게 될 때, 그날이 현대에 갓 태어난 새로운 예술의 시작점이 될 것이다.

하지만 그날은 사회주의의 기념비적인 날이기도 할 것이다. 무력을 통해 강탈하는 특권일 뿐인 그 특권만이 우리의 현재 조직이 지키고자 하는 목적이자 목표이기 때문이다. 그리고 그 뒤에 있는 온갖 가공할 만한 행정부들, 즉 군대, 경찰, 행정부의 대표로 판사의 지휘를 받는 법정은 모두 가장 부유한 자가 다스릴 것

이며, 부자들이 한껏 커먼웰스(commonwealth)를 해칠 수 있는 무제한 면허증을 가질 수 있을 것이라는 이 단 하나의 목표를 향해 있기 때문이다.

이 세상의 예술과 아름다움

* 『이 세상의 예술과 아름다움』은 1881년 10월 13일 버슬렘 타운홀의
웨지우드 인스티튜트에서 한 강연을 바탕으로 한 원고다. *The Architect*,
1881년 10월 29일자에 1부가 실리고, 1881년 11월 5일자에 2부가 실렸다.
1898년에 치스윅 프레스(Chiswick Press for Longmans&Co.)에서 출판되었다.

이 세상의 예술과 아름다움

우리는 여기에 세상에서 가장 오래되었다고 할 수 있는 기능을 가지고 바쁜 분들과 함께 있습니다. 이 기능은 아마도 그 어떤 것에도 밀리지 않는 집 짓기라는 고귀한 기능만을 제외하고는 제가 가장 큰 관심을 가지고 보고 있는 기능입니다. 그리고 저는 우리 가정들에서 그토록 중요한 물건들을 만드는 부지런한 사람들 가운데서도 예술 학교 사람들 앞에서 말하고 있습니다. 이곳은 정확하게는 공업 예술 작품이라고 부를 수 있는 것을 만드는 데 필요한 두 요소, 즉 실용적인 요소와 예술적인 요소 사이에서 뭔가가 어긋났다는 게 감지되었을 때 전국적으로 설립된 단체 중 하나입니다. 바라건대 오늘 저녁 제가 하는 말 중 어떤 것 때문에 제가 이러한 분야에서 교육의 중요성을 평가절하한다고 생각하지 말았으면 합니다. 오히려 저는 포기하지만 않는다면 유용함과 아름다움이라는 두 요소를 통합하려는 시도는 우리에게 꼭 필요한 것이라고 믿고 있습니다.

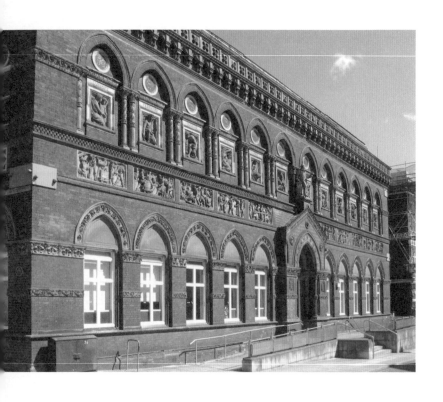

웨지우드 인스티튜트(영국 버슬렘)

저는 누구보다 도예(陶藝)의 중요성에 감명을 받았으며 도예의 예술적 혹은 역사 예술적인 측면의 연구를 무시하지 않고자 하면서도 동시에 제가 여러분의 그 뛰어난 예술 주제의 모든 것을 알아야 한다고 느끼지는 않습니다. 이는 제가 도예의 기술적인 측면을 모르는 것과 마찬가지로 앞서 말한 역사 예술적 측면에서 도예를 알 정도의 지식을 갖추지 않았기 때문이기도 하지만, 오늘날 많은 것들이 그렇듯이 여러 장식 예술 분야도 서로 분리해서 생각하는 것이 거의 불가능하기 때문입니다. 설사 제가 공업 예술 디자이너들에게 방향을 제시하는 일반 법칙들을 개괄하려 하더라도 여러분의 관심을 끌거나 여러분에게 뭔가 가르치려는 생각은 결코 아님을 말씀 드립니다. 이 일반 법칙들은 이 학교들이 처음 설립되던 시기에 있던 강사들에 의해 명확하고 충분하게 확립되었고 그 이래로 최소한 이론 분야에서는 일반적으로 받아들여져 왔다고 생각합니다. 제가 진실로 하고자 하는 것은 바로 한시도 제 머릿속을 떠난 적이 없는 어떤 것들, 예술 일반의 상황과 전망에 관한 일부 생각들, 그것을 무시하면 조만간 기이한 상태에 처하게 될 그 어떤 것들에 대해 여러분에게 말하려는 것입니다. 여기서 말하는 기이한 상태란 도예가가 자신의 도자기에 어떤 장식도 하지 않게 되는 상황이고, 철저하게 논리적인 사람인 경우 그 도자기가 지니는 실제 용도가 어떤 암시를 주지 않는 한 어떤 모양으로 도자기를 만들어야 할지도 모르는 상황입니

다. 이 문제에 관해 제가 말해야 할 얘기들은 아마도 여러분에게 아주 낯선 것이 아니며 어느 정도 여러분의 기분을 상하게 할 수도 있습니다. 하지만 부디 여러분 앞에서 발언을 해 달라고 부탁해 준 것에 대해 제가 깊이 영광을 느끼고 있다는 점을 믿어 주시기 바랍니다. 여러분이 부탁을 한 목적이 제가 때마침 예술의 이러한 주제에 대해 생각한 것을 듣고자 함인 것은 의심할 여지가 없으며, 그래서 제가 여기 서서 여러분에게 제 생각이 아닌 것을 장황하게 늘어놓는다면 그러한 영광을 제대로 갚지 못하고 여러분을 막되게 대하는 일이 될 것입니다. 그래서 결코 가벼이 말하지 않을 것임을 약속드리며, 솔직하게 말할 수 있게 허락을 구합니다.

그래도 솔직하게 말하는 기술은 아마 도예만큼이나 어려울 수 있으며 결코 흔하게 일어나지 않는 것이고, 그 기술의 어려움을 제가 과소평가한다고 생각하지는 말아 주시기 바랍니다. 제가 어떤 식으로든 여러분의 감정을 상하게 하는 경우에도 제 솔직한 의도와 대담하고도 성급한 저의 사고에 대해서가 아니라 그것을 말하는 제 서투른 표현에 대해 여러분이 용서해 주십사 하고 부탁드리는 것은 말해야 하기 때문에 말하는, 악의적이지 않고 자기중심적이지 않은 솔직한 말은 누구에게도 오래가는 해악을 남기지 않는다고 마음속 깊이 믿기 때문입니다. 반면에 성의 없는 연설에서 내뱉는 모호하고 위선적이며 비겁한 말에서 오는 그 부

노동과 미학

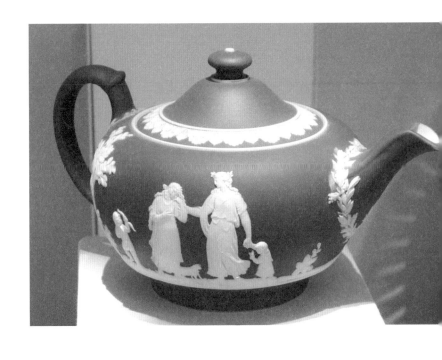

웨지우드사의 초기 찻주전자(1840년경)

당함과 해로움의 끝은 무엇이겠습니까?

이 분야에서 그렇게 단단하고 부드럽고 옹골지며 오래가는 도자기를 만드는 여러분은 도자기에는 일반적인 용도에 맞게 만드는 것 외에도 다른 자질이 들어가야 한다는 것을 잘 알고 있습니다. 여러분은 분명 도자기를 쓸모 있는 만큼 아름답게 만든다 말할 것이며, 그렇지 않으면 시장을 잃게 될 것이 분명합니다. 그것이 바로 역사가 시작된 이래로 오늘날까지도 세상이 습관처럼 여러분의 예술에 대해, 모든 공업 예술에 대해 가지고 있는 시각입니다.

그럼에도 우리의 일상생활에서 예술의 지위란 과거 그랬던 것과는 너무도 달라졌으며, 제 눈에는 (그리고 이 점에서 저는 혼자가 아닙니다만) 세상이 예술을 집에 들일 것인지 밖으로 내칠 것인지를 두고 망설이고 있는 듯 보입니다.

이제 설명하려고 하는 것은 아주 진지한 발언이라 상당히 놀라울 수도 있습니다. 가급적 간결하게 말해 보겠습니다. 현대에 들어 예술에 닥친 거대한 변화, 여러분 중 많은 분이 직접 겪은 아주 최근에서야 정점에 달한 그 변화의 감각이 여러분 대부분, 혹은 다수에게 여실히 느껴지는지 잘 모르겠습니다. 여러분은 최소한 중세 초기의 혼란과 야만을 뚫고 나오기 시작한 이래로 일련의 예술에 휴지기가 없었던 것으로 볼지도 모릅니다. 여러분은 예술에는 (아마도 처음에는 항상 쉽게 인식되지는 않겠지만) 점차적인

노동과 미학

변화, 성장, 진전이 있을 것이며 이 모든 것은 격렬함이나 단절 없이 일어나고 성장과 진전은 지금도 일어나는 중이라고 생각할 수도 있습니다.

이는 상당히 합리적으로 보이는 관점으로 의심할 나위 없이 인간 진보의 다른 측면들에서 일어났었던 것들과 유사합니다. 아니, 여러분이 예술에서 느끼는 즐거움과 예술의 미래에 대해 품는 희망이 바로 그것에 기초해 있는 것입니다. 그런 희망의 기반은 우리 중 몇몇을 실망시켰습니다. 오늘 저녁 무엇을 기반으로 오늘날 우리의 희망이 쌓아 올려졌는지 여러분에게 약간이나마 말할 수 있지만, 지금은 우리의 첫 희망이 무너져 내렸던 그 심연을 언뜻 보여 드리려고 합니다.

야만과 혼돈의 시기인 초기 중세 시대로 돌아가 보도록 합시다. 예리한 눈썰미에 냉철한 머리를 가진 기번[1]의 책을 읽다 보면 그 위대한 역사가의 천재성이 야비한 언쟁, 자명한 이기주의, 조악한 미신, 이야기의 주인공인 왕과 무뢰배들의 허식과 잔인함에 허비되었다고 느끼는 것이 당연합니다. 하지만 생각해 보면 그 이야기가 온전히 전해진 것이 아니라는 사실을, 아니 거의 전해진 바가 없으며 우연한 단서만이 여기저기 주어져 있다는 것을 놓치

1 　영국의 역사학자인 에드워드 기번(Edward Gibbon)은 『로마 쇠망사(The History of the Decline and Fallof the Roman Empire)』를 썼다.

지 않을 것입니다. 궁전과 막사는 분명 그 세상의 작은 일부였을 뿐이고 그 밖에서는 아마도 신앙과 영웅주의와 사랑이 진행 중이었으리라 생각할 수 있지 않았다면 그 시절에 어떤 새로운 탄생이 있을 수 있었겠습니까? 여러분은 그러한 탄생의 생생한 표식을 야만과 혼돈 한가운데서 성장하고 번성한 예술에서 찾아야 하며, 그것을 누가 만들었는지 알고 있습니다. 그 시대의 폭군과 현학자와 압제자들은 예술에 개값을 매겼고 자기네 신들을 그 예술로 매수했지만, 정작 다른 일에 너무 바빠서 예술을 만들지는 않았습니다. 예술은 이름 없는 민중이 만든 것입니다. 그렇기에 어떤 이름도 남아 있지 않습니다. 단 하나도 말입니다. 남아 있는 것이라고는 그들의 작품들, 그리고 그 뒤를 따라 나온 것과 나올 것들이었습니다. 처음 나온 것은 종교적이고 정치적인 속박에서 이제 막 벗어나기 시작했던 사회의 한가운데에서 피어난 예술의 완전한 자유였습니다. 더 이상 예술은 고대 이집트처럼 아름다운 상징들의 웅장함이 흐려질까 혹은 그 상징물이 상징하고 있는 무시무시한 신비의 기억이 인간의 마음속에서 희미해질까 하는 두려움으로 인해 어떤 규정된 틀 안에 엄격히 유지되므로 어떤 환상도 작용할 수 없고 어떤 상상력과도 만날 수 없는 그런 것이 아니었습니다. 또한 완벽한 형식으로 표현될 수 없다면 어떤 생각도 표현될 수 없었던 페리클레스[2] 치하의 그리스 예술과도 같지 않았습니다. 예술은 자유로웠습니다. 사람이 생각한 것, 자

노동과 미학

신의 손으로 일군 노동에 의해 빛을 보게 한 것이라면 무엇이든 다른 사람들에게서 칭송 받고 감탄 받을 만한 것이었습니다. 사람이 자기 안에 어떤 생각을 가지고 있든, 그리고 그것을 표현하기 위한 어떤 기술을 가지고 있든 그것은 그 사람의 즐거움과 주변 사람들의 즐거움을 위해 충분히 선하게 사용되는 것으로 간주되었습니다. 이런 식의 예술에서는 어떤 것도, 어떤 사람도 허비되지 않습니다. 대서양 동부의 모든 사람이 이런 예술의 영향을 받았습니다. 부하라에서 골웨이, 아이슬란드에서 마드라스까지, 전 세계가 그 빛으로 반짝이고 그 기세에 떨었습니다. 그 예술은 인종과 종교의 분할 또한 내쳤습니다. 기독교인과 회교도가 그로 인해 함께 즐거워 했고, 켈트족과 튜턴족과 라틴족이 함께 자라나고, 페르시아인과 타타르인과 아랍인이 서로에게 그 선물을 주고받았습니다. 세상이 얼마나 오래되었는지를 생각해 보면 그러한 예술의 전성기는 그리 오래가지 않았습니다. 노르웨이인, 덴마크인, 아이슬란드인이 미클라가르드[3]의 거리를 활보했을 때, 그리고 도끼를 들고서 그리스 왕 키리아랑스[4]의 왕좌를 에워쌌을

2　그리스 정치가. 페르시아 전쟁과 펠로폰네소스 전쟁 기간 중 아테네의 지도자로서 아테네의 황금시대를 열었다.

3　미클라가르드(Micklegarth)는 북유럽 사람들이 현재의 이스탄불을 부르던 이름.

4　비잔틴 제국의 황제 알렉시오스 1세 콤니노스로 1048~1118년 재위 기간 중 비잔틴 제국의 부흥을 이끌었고 십자군의 혼란을 극복하여 콤니노스 왕조를 굳건하게

사람이 자기 안에서
어떤 생각을 가지고 있든,
그리고 그것을 표현하기 위한
어떤 기술을 가지고 있든
그것은 그 사람의 즐거움과
주변 사람들의 즐거움을 위해
충분히 선하게 사용되는 것으로
간주되었습니다.
이런 식의 예술에서는
어떤 것도, 어떤 사람도
허비되지 않습니다.

때, 그 예술은 생생하고 힘이 넘쳤습니다. 앞뒤를 가리지 않는 단돌로[5]가 베네치아 화랑에서부터 점령된 콘스탄티노플의 성벽까지 전진했을 때, 그 예술은 최고이자 가장 순수한 시절을 맞았습니다. 그리고 콘스탄티노스 11세 팔레올로고스[6]가 나이 들고 초췌해진 채로 모레아의 평화로웠던 집을 떠나 그 대도시에서 운명의 심판을 받고야 말았을 때, 마지막 로마 황제가 바로 그 콘스탄티노플의 갈라지고 낡은 성벽에서 투르크인들의 검 아래 결코 굴욕적이지 않게 다사다난했던 생을 마감했을 때, 예술에서도 병적인 징조가 나타나기 시작했으며 그로부터 시작해 그 기세가 동서를 아울러 덮어 갔습니다.

그리고 그 시절 내내 예술은 자유민의 예술이었습니다. 어떤 형식이 되었든 세상에 노예제가 여전히 (언제나 그렇듯 너무도 많

하였다. 그러나 키리아랑스(Kirialax)는 노르만인들과 힘겨운 싸움을 해야 했고 유서 깊은 도시인 안티오크(오늘날의 안타키아)도 빼앗겼다. 그리스는 비잔틴 제국에 속해 있다가 비잔틴 제국이 오스만에 정복당한 후에는 오스만 제국에 속했고 20세기 초에야 겨우 독립할 수 있었다.

5 　당시 베네치아의 총독이었던 엔리코 단돌로(Enrico Dandolo)는 1204년 7차 십자군 원정에서 콘스탄티노플(오늘날의 이스탄불)을 점령했다. 이때 베일을 쓴 무슬림 여성들을 데리고 온 것으로 인해 베니치아(영어 이름은 베니스) 카니발이 유래되었다고도 한다.

6 　콘스탄티노스 11세 팔레올로고스(Constantine Palaeolgus)는 동로마 제국의 마지막 황제로, 콘스탄티노플에서 태어나 1443년 모레아의 황제 소유지를 통치했으며 후에 미스트라에서 황제로 즉위했다. 1453년 콘스탄티노플이 함락될 때 전사했다.

이) 존재했었지만 예술은 거기에 발을 디디지 않았습니다. 그래도 작품을 만든 사람의 후원자보다 높게 위대한 이름들이 뜨는 경우가 가끔 있었습니다. (주로 이탈리아에서만 등장하는) 이 이름들이 전면에 나온 것은 개인적 천재성보다 협동하는 분야들, 특히 건축이 그 최고조의 완벽성에 다다랐을 때였습니다. 사람들은 건축의 느리고 점차적인 변화와 그에 수반되는 덜 중요한 예술이 줄 수 있는 것보다는 더 놀랍도록 새로운 무언가를 찾아 헤매기 시작했습니다. 그들은 이러한 변화를 화가들이 그린 훌륭한 작품 안에서 찾았고, 예술이 싸구려로 평가되는 오늘날 우리에게는 이상해 보일 정도로 대놓고 흥분하고 기뻐하며 그 작품을 받아들였습니다.

한동안은 모든 것이 너무 순조로웠습니다. 이탈리아에서 건축은 이미 획득했던 완벽성에서 무언가를 잃어 가기 시작했지만, 그래도 회화와 조각에서 늘어나던 빛의 영광 한가운데서 이는 거의 드러나지 않았습니다. 한편 프랑스와 영국에서는 변화는 더 일찍 시작되어 더 천천히 절정에 이르렀습니다. 이는 여러 프랑스 대성당에 있는 조각상과 영국 책들의 채식(彩飾)에서 볼 수 있는 정교한 삽화에서 볼 수 있습니다. 반면 결코 건축 예술에서 위대한 적 없었던 플랑드르[7] 지방 사람들은 이 시기 말미에 순수함과 밝음 면에서 비할 데 없는 색감으로 칠한, 사랑스럽고 진지한 외적 자연주의를 그리는 화가로서 천직을 발견해 냈습니다.

노동과 미학

마찬가지로 중세의 예술 역시 점차적으로 정상을 향해 올라갔으며, 그것의 종말을 품고 있는 질병과 당연하게도 당시 누구도 주의를 기울이지 않았던 거대한 변화의 위협이 분명히 그때 따라왔습니다. 그들이 아무것도 눈치채지 못한 게 놀랄 일이 아닌 것이, 그들의 예술이 생명과 광채로 가득 차기까지는 아직도 수 세기가 남아 있었고, 마침내 그 죽음이 가까워 왔을 때에야 사람들은 그 안에서 다름 아닌 새 생명의 희망만을 볼 수 있었던 것입니다. 변화가 진정 그 모습을 드러내기까지 최소한 100년 넘는 기간 동안, 예술이 다룰 수 있는 더 위대한 사상들의 표현은 특별한 교육을 받지 않은 사람에게는 더욱더 어려워지고 있었습니다. 사람들은 그리스 시대의 규율처럼 완전한 완벽함을 요구하지 않으면서, 그리스인들이 꿈도 꾸지 못했을 취급법의 복잡함을 추구하기 시작했습니다. 역사와 시의 장면들을 과거 선인들이 시도했던 최고의 것보다도 훨씬 더 완전한 방식으로 구현하기를 희망하게 된 것입니다. 하지만 의심할 여지가 없음에도 불구하고 오랫동안 예술가(artist)와 (우리의 별칭인) 공예가(artisan) 사이의 구분이 명확하지 않았습니다. 이는 아마도 개별적인 숙련공들 사이에서

7 벨기에 서부를 중심으로 네덜란드 서부와 프랑스 북부에 걸쳐 있는 플랑드르(Flendre) 지방은 11세기 이래 모직물업이 발달했으며, 르네상스 시대에는 미술과 음악의 중심지였다.

한때는 아름다운 것들을 만들어 낸

사람들이 이름 없이 떠나갔지만,

르네상스 시대에서는

충분히 외우기도 쉽지 않을 만큼

많은 훌륭한 수공예가의 이름이 남겨졌고,

그 이름들 가운데는

지금까지도 세계에서 가장 뛰어난,

그리고 아마 앞으로도

그럴 이름들이 있습니다.

보다는 주로 국가와 국가 사이의 작업 차이에서 볼 수 있을 것입니다. 그러니까 예를 들어 13세기 영국이 단순히 탁월함의 면에서 이탈리아와 점차 발맞춰 나가고 있었다고 한다면, 15세기 중반에 영국은 미개했고 이탈리아는 교양이 넘쳤습니다. 그리고 그 변화가 무르익고 있던 와중에도 일련의 일들로 인해 고대 세계의 예술과 문학의 발견이 엄청나게 쏟아졌습니다. 말하자면 운명이 미처 다 표현되지 못했던 인간의 갈망을 만족시켜 준 것입니다.

그러자 모든 망설임이 끝나고, 갑자기 지금 우리가 보듯이 영광의 불길 한가운데서 기다려 왔던 새로운 탄생이 일어났습니다. 말했듯이 한때는 아름다운 것들을 만들어 낸 사람들이 이름 없이 떠나갔지만, 르네상스 시대에서는 충분히 외우기도 쉽지 않을 만큼 많은 훌륭한 수공예가의 이름이 남겨졌고, 그 이름들 가운데는 지금까지도 세계에서 가장 뛰어난, 그리고 아마 앞으로도 그럴 이름들이 있습니다. 사람들이 환희에 한껏 고조된 것도, 그들이 자부심에 눈이 멀고 자신의 위치를 잊어 버린 것도 놀랍지 않으나, 안쓰럽고 슬픈 이야기입니다. 바로 그 기이한 시대에 사람들은 스스로 갈망과 달성 사이에 놓인 모든 공간을 간파한 줄 알았습니다. 다름 아닌 그들이 마침내 과거 사람들이 헛되이 추구했었던 곳, 세상의 모든 보물이 한데 쌓아 올려져 있는 그곳에 도달했던 것마냥 말입니다. 모든 것을 가진 것은 그들이며, 그들의 선조들, 아니 잔디 아래 아직 뼈가 삭지도 않은 그들의 아버지들조차

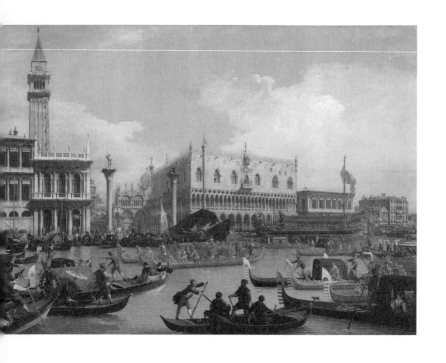

18세기 베네치아 풍경(안토니오 카날레)

아무것도 가지지 못했던 것처럼 말입니다.

돌아보면 이 모든 것은 나타나기는 했으나 한꺼번에 나타난 것이 아니며 그렇다고 아주 느리게 진행되어 온 것도 아닙니다. 16세기 초에 이 새로운 탄생은 전성기를 맞았습니다. 17세기가 시작되기도 전에 그렇게 뽐내던 그 희망에 무슨 일이 벌어졌을까요? 이탈리아 전역 중에서 베네치아에서만 어떤 가치가 있는 예술이 행해졌을 뿐입니다. 북부 정복지는 최악의 사치를 위한 모조품을 제외하고는 이탈리아로부터 얻은 것이 하나도 없었으며, (아무것도 아닌 것으로부터 만드는 영국 예술은 초기의 전통으로) 그 남은 것들이 촌스럽고 편협하나 진중하고 신실하고 소박한 습관을 가진 민족 사이에서 여전히 명맥을 유지하고 있습니다.

이제 이 일이 어떻게 일어나게 되었는지를 어느 정도 말한 듯합니다. 하지만 그 저변에 깔려 있던 것, 제가 여러분에게 강조하고 또 기억해 달라고 하고 싶은 것은 바로 이것인데, 르네상스 시대의 사람들은 의식적으로든 무의식적으로든 인간의 일상으로부터 예술을 분리시키는 데 자신의 모든 에너지를 쏟았다는 것이고, 이를 그 시대에 완성시킨 것은 아닐지라도 빠르고 분명하게 실현했다는 것입니다. 저 그리고 저보다 훌륭한 사람들이 거듭 말해왔으나 다시 한 번 상기하고자 하는 것은, 한때는 어떤 것을 만들더라도 그 만든 사람은 모두 그것을 유용한 제품으로써만이 아니라 예술 작품으로써 만들었으나, 이제는 단지 몇 점만이 예술 작

품으로 간주될 수 있는 가장 독보적인 위치에 있다는 것입니다. 바라건대 여러분은 가장 주의 깊고 신중하게 이 점을 고찰하고 그 의미가 무엇인지 생각해 주기를 바랍니다.

하지만 우선 여러분 중 누구도 의심하지 않도록, 분명하게 회화와 조각인 것을 제외하고 우리 박물관에 가득 차 있는 저 거대한 물체 더미를 이루고 있는 것이 무엇인지 여러분에게 먼저 묻겠습니다. 그저 흔한 과거의 세간일까요? 어떤 사람들은 그저 호기심에 그것들을 바라보는 것도 사실이지만 여러분과 저는 그것들이 우리에게 모든 종류의 것을 가르쳐 줄 수 있는, 값어치를 매길 수도 없는 보물이라고 제대로 보도록 배웠습니다. 그래도 거듭 말하건대, 그것들은 대개는 소위 사람들이 고상함 없이 '일반 민중'이라고 부르는 사람들, 태양이 지구를 돈다고 생각하고 예루살렘이 정확하게 세상의 중심이라고 여겼던 그 사람들이 썼던 흔한 세간이 맞습니다.

다시 돌아와서 우리에게 아직 남아 있는 또 다른 박물관, 즉 우리의 시골 교회들을 살펴봅시다. 그 교회들에 주목하면 예술이 그 모든 일을 겪었던 과정을 알 수 있습니다. '교회'라는 이름에 현혹되지 않기를 바라는 데, 진정한 예술의 시대에는 사람들이 자신의 집과 동일한 형태로 교회를 지었으며 '교회 예술'이라는 지난 30년 사이의 발명품일 뿐이기 때문입니다. 저 자신이 사람 손이 닿은 템스강 말미에 있는 외딴 시골 출신이며, 이곳에는

노동과 미학

템스강 근방 세인트피터 교구 교회의 첨탑(루치아노 리쪼)

반경 8킬로미터 이내에 각각 개성을 가진 아름다운 예술 작품인 마을 교회가 대여섯 개 있습니다. 사람들이 흔히 부르는 소위 템스강 유역 시골뜨기들의 작품으로 더 웅장할 것도 없습니다. 같은 부류의 사람들이 오늘날 그 교회들을 설계하고 짓는다면 (지난 50년 동안 그들은 대부분의 사람들보다 더 오래 고수해 왔던 오래된 건축 전통을 다 잃었기 때문에) 신시가지에 여기저기 흩어져 있는, 흔히 볼 수 있는 작고 수수한 비국교도 예배당보다 더 잘 지을 수 없을 것입니다. 건축가가 설계한 새로운 고딕 성당이 아니라 그것이야말로 그들에게 부합하는 것입니다. 고고학을 더 많이 공부할수록 여기에 관해서는 제 말이 옳다는 것을, 초기 예술에 관해 남아 있는 것은 그런 맨손의 민중에 의해 만들어졌다는 것을 더욱 확신할 수 있을 겁니다. 또한 교회들이 지적으로도 즐겁게 만들어졌음을 분명히 알아볼 수 있을 겁니다.

이 마지막 말은 너무도 중요해서 자칫 지루해질 위험을 무릅쓰고라도 했던 말에 더하여 거듭 말하려고 합니다. 한때 만드는 사람은 어떤 것을 만들더라도 그것 모두를 유용한 제품으로만이 아니라 예술 작품으로 만들었으며 *그것이 그들에게 만드는 즐거움을 주었던* 시절이 있었습니다. 무슨 일이 있어도 저는 이 확언에서 물러서지 않을 것입니다. 다른 것은 다 의심할지라도 이것만은 의심하지 않습니다. 여러분, 제 인생에 할 가치가 있는 일, 제게 어떤 가치 있는 포부가 있다면, 그것은 바로 우리가 한때 그랬

노동과 미학

으니 지금도 그렇다고 말할 수 있게 되는 날을 불러오는 데 일조할 수 있지 않을까 하는 희망입니다.

오해하지 말기 바랍니다. 저는 그저 과거를 찬미하는 사람이 아닙니다. 제가 말하고 있는 그 시절은 종종 충분히 거칠고 사악했으며 폭력과 미신과 무지와 노예제에 시달렸다는 것을 알고 있습니다. 그래도 저는 가난한 민중은 시달린 만큼 위안이 필요했을 것이고, 그들 모두가 최소한 약간의 위안거리는 가지고 있었고, 그 위안이 바로 그들의 일에서 찾는 즐거움이라는 생각을 하지 않을 수가 없습니다. 여러분 그때 이후로 세상은 많은 발전을 이루었습니다만, 그렇게나 완벽한 행복이 모든 인간을 위한 것이기에 자연이 우리에게 내미는 어떤 위안도 물리칠 여유가 있다고 생각하지는 않습니다. 혹은 우리가 악마를 하나씩 하나씩 영원히 물리치고 있어야 할까요? 그 무리를 한꺼번에 없애 버릴 수는 결코 없는 것일까요?

오늘날 우리가 하는 모든 일이 즐거움 없이 행해지고 있다는 말을 하려는 것이 아닙니다. 즐거움이란 일의 훌륭한 마법을 정복하는 즐거움, 즉 용기 있고 좋은 기분을 말하거나 부담이 있어도 잘 견디는 것을 말하는 것임을, 혹은 그런 경우는 거의 없지만 노동자가 스스로 가지는 충만한 마음으로 일 자체가 자신의 늠름함의 증표라는 생각에 이르기도 한다는 점을 말하려는 것입니다.

그때 이후로 세상은

많은 발전을 이루었습니다만,

그렇게나 완벽한 행복이

모든 인간을 위한 것이기에

자연이 우리에게 내미는

어떤 위안도 물리칠 여유가 있다고

생각하지는 않습니다.

혹은 우리가 악마를 하나씩 하나씩

영원히 물리치고 있어야 할까요?

그 무리를 한꺼번에

없애 버릴 수는

결코 없는 것일까요?

작업을 조직하는 우리의 체제 역시 즐거움을 허락하지 않을 것입니다. 거의 모든 경우에 디자이너와 그 디자인을 수행하는 사람 사이에는 공감대가 없습니다. 디자이너 역시 기계적이고 낙담하게 하는 종류의 일을 하도록 강요 받는 것이 드물지 않으며 놀랄 일도 아닙니다. 저는 실제로 실행하는 바 없이 그저 디자인에 디자인을, 그러니까 도표들만을 만드는 것이 정신에 크나큰 피로를 준다는 것을 경험으로 알고 있습니다. 모든 등급의 모든 노동자가 영구히 기계의 상태로 퇴락할 것이 아닌 이상, 손으로 작업을 하면서 정신을 쉬게 하고 마찬가지로 정신으로 작업을 하면서 손을 쉬게 하는 것이 필요한 것입니다. 그리고 이것이 바로 이 세상이 잃어버린 일임을, 그 자리를 분업의 결과인 일로 대체해 버린 그런 종류의 일임을 말하고 있는 것입니다.

그러한 일은 다른 무엇을 할 수 있을지는 모르지만 예술은 만들어 내지 못합니다. 예술은 현재 체제가 지속하는 한 그림이나 개별적인 조각 등 처음부터 끝까지 한 사람이 작업하는 그런 일들로 온전히 한정되어 있어야 합니다. 한편으로 이런 것들은 대중 예술의 상실이 만들어 낸 간극을 매울 수 없으며 특히 더욱 상상력이 풍부할수록 그들이 받아야 할 권리인 공감을 얻지도 못합니다. 분명히 말하건대 상당한 교육을 받지 않은 사람은 누구라도 고급 그림을 이해하는 것이 불가능한 그런 식이 되었습니다. 아니, 대부분의 사람들은 자신에게 완전히 친숙한 장면을 그

예술을 받아들인다면, 예술은 일상의
일부가, 그 일상은 모두의 일상이 되어야만
합니다. 예술은 우리가 가는 곳이면
어디에나 있을 것이고 예술이 없는 곳은
없을 것입니다. 과거의 전통으로 가득한
고대 도시에나, 전통이 자리를
잡을 만큼 사람이 거주하지 않았던
미국 또는 식민지들의 새로 개간한
농지에나, 조용한 시골에나 번잡한
도시에나 말입니다.

린 것이 아닌 이상 어떤 그림에도 거의 인상을 받지 않는다고 봅니다. 내게는 불운한 예술가보다 일반인들이 보이는 이러한 측면이 훨씬 중요합니다. 하지만 불운한 예술가 역시 우리가 생각해보아야 할 대상이기는 합니다. 확신하건대 이렇듯 소박한 사람들의 일반적인 공감이 부족한 것이 그런 예술가에게는 아주 크게 느껴질 것이며, 이로 인해 그의 작품은 열띤 공상에 빠진 것같이, 즉 난해하고 뒤틀리게 될 것입니다.

아니, 사람들이 아프다면 그 지도자 역시 치유가 필요하다는 점을 명심하십시오. 모든 사람에게 공유되지 않는다면 예술은 자라나고 번영하고 오래 지속되지 않을 것입니다. 저로써는 그래야 한다고 바라지 않습니다.

그러므로 저는 여기 여러분 앞에 서서 이 세상은 오늘날 예술을 가질 것인지 아닌지를 결정해야 하며, 우리 역시 우리 각자가 어느 쪽에 설 것인지, 정직하게 예술을 받아들이는 쪽인지 정직하게 예술을 거절하는 쪽인지를 결정해야 한다는 것을 말하고 있습니다.

다시 한 번 이 두 선택지가 의미하는 것이 무엇인지 설명하겠습니다. 예술을 받아들인다면 예술은 일상의 일부가, 그 일상은 모두의 일상이 되어야만 합니다. 예술은 우리가 가는 곳이면 어디에나 있을 것이고 예술이 없는 곳은 없을 것입니다. 과거의 전통으로 가득한 고대 도시에나, 전통이 자리를 잡을 만큼 사람이

거주하지 않았던 미국 또는 식민지들의 새로 개간한 농지에나, 조용한 시골에나 번잡한 도시에나 말입니다. 기쁠 때나 슬플 때나, 여가 시간에나 일하는 시간에나 예술은 우리 곁에 있을 것입니다. 예술은 사람을 가리지 않고 점잖거나 소박하거나, 배웠거나 그렇지 못했거나 모두가 공유할 것이며, 모두가 이해할 수 있는 언어가 될 것입니다. 예술은 인간의 삶이 최상이 되는 데 필요한 어떤 일도 막지 않을 것이며, 모든 퇴행적인 토양과 모든 소모적인 사치와 모든 겉멋을 부리는 천박함을 파괴할 것입니다. 예술은 무지와 거짓, 폭정에게는 끔찍한 적이 될 것이고 선의와 공정과 인간 간의 신뢰를 자라게 할 것입니다. 예술은 여러분에게 고상한 존경심을 가지고 가장 높은 지력을 존중하도록 가르치고, 자기가 아닌 것을 가장하지 않는 사람은 누구든 경멸하지 말 것을 가르칠 것입니다. 그리고 예술이 쓰는 도구이자 예술에 영양분을 공급하는 음식이 되는 것이 바로 사람이 세상이 가질 수 있는 가장 친절한 최고의 선물인 일상적인 노동에서의 즐거움일 것입니다.

거듭 말하건대, 저는 다름 아닌 바로 이것이 예술의 의미임을 확신합니다. 우리가 다른 식으로 예술을 살아 있게 만들려고 한다면 우리는 그저 가짜를 배 불리는 것이며, 그럴 바에야 차라리 다른 선택지, 즉 우리 중 결코 나쁘지 않은 많은 사람이 이미 그러했듯이 솔직하게 예술을 거절하는 것을 선택하는 편이 훨씬

나을 것입니다. 예술이 세상의 자궁 속에 누워 있을 때 그 세상의 미래에 희망해 볼 수 있는 것에 대한 명백한 개념을 갖고자 한다면 여러분은 제가 아니라 바로 이것들에 기대야 하는 것입니다. 그래도 저는 제가 어느 정도는 현재의 경향으로 보아 우리 수공예가들이 대처해야 할 일들에 무슨 일이 생길지 판단할 수 있으리라 봅니다.

손으로 하는 작업이 자신에게 즐거울 수 있다는 생각을 포기할 때, 진솔하고 훌륭한 사람으로서 인간은 최선을 다해 세상의 일을 최소로 줄이려고 할 것입니다. 우리 예술가들처럼 그들도 인간의 삶을 단순화하고 가능한 원하는 바를 줄이기 위해 할 수 있는 모든 것을 다 할 것입니다. 그리고 이론상 의심의 여지 없이 그들은 우리가 해야 하는 것보다 더 많은 일을 줄일 수 있을 것입니다. 아름다움을 찾느라 종이를 낭비하는 일은 금지될 것이 분명하기 때문입니다. 자연이 임하는 곳이면 어디라도 아름다움이 있을 것이지만, 모든 장신구는 수작업에서 배제될 것입니다. 옷을 갉아먹는 나방은 은빛 진주빛일 것이지만 그 의복은 장식되어서는 안 될 것입니다. 런던은 흉측한 사막이 될 것이지만 '런던 프라이드(London Pride)'의 꽃은 어떤 수도사가 칠했던 가장 정교한 미사 전서의 세밀화보다도 더 고상하게 얼룩질 것입니다. 그리고 이 모든 일이 일어나도 여전히 세상에는 너무 많은 일이, 말하자면 너무 많은 고통이 있을 것입니다.

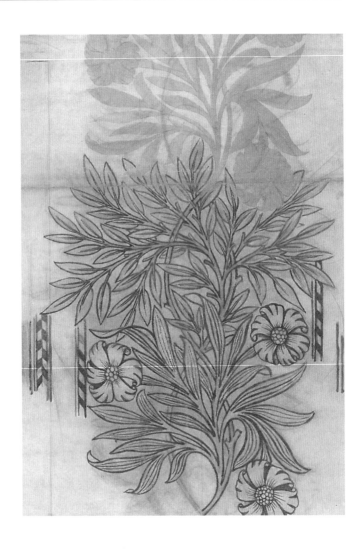

산업 혁명을 위한 예술의 기계화에 반발하여
손작업의 중요성을 강조한 윌리엄 모리스의 패턴 도안

그러면 어찌해야 할까요? 그때는 기계가 있습니다. 우리는 훌륭한 자원들을 가지고 시작하게 될 것이지만, 그것으로는 결코 충분하지 않습니다. 누군가가 먼저 순교에 뛰어들어 새로운 것을 만들어 내는 수고를 감내해야만 마침내 인간에게 필요한 거의 모든 것들이 기계에 의해 만들어질 것입니다. 왜 아직도 그렇게 되지 않았는지 알 수가 없습니다. 저 자신은 기계의 능력에 무한한 신뢰를 가지고 있습니다. 저는 기계가 예술을 창조해 내는 것을 제외한 모든 것을 할 수 있다고 믿습니다.

하지만 그 후에는 어떨까요? 우리가 충분한 순교자(그러니까 노예들)로 하여금 여전히 필요한 모든 기계를 만들고 그것들을 부리게 할 수 있다면, 우리는 모든 노동을, 경감되지 않는 저주임이 드러난 그것들을 전부 없애는 게 가능할까요? 그리고 우리가 할 수 있는 일을 다했다고 생각했는데 여전히 신음하면서 불만에 가득한 자들의 시중을 받아야 할 때 (제가 우리 모두는 양심적인 사람임을 가정하고 시작했으므로) 우리 양심은 어떻게 될까요? 말하자면 우리는 어떻게 해야 할까요?

제 상상력으로는 기껏해야 그 구제책으로 폭동 일반을 제안할 수 있는 게 다이며, 성공한다면 그 폭동의 끝에서는 반드시 어떤 형태의 예술을 다시 세워서 인류에게 필요한 위로를 제공해야 합니다.

하지만 사실 이것을 통해 저는 실질적이라고 생각하는 또 다

른 제안을 하고자 합니다. 우리가 한꺼번에 폭동을 일으키는 데서 시작한다고 칩시다. 세상이 예술을 받아들이거나 거절하거나 선택해야만 한다고 말했을 때, 저는 예술을 거절하는 쪽을 선택하더라도 그 선택이 마지막이라고 가정하지 않았기 때문입니다. 아니, 폭동이 일어나서 승리를 거머쥘 것이며 여기에는 의심의 여지가 없습니다. 오직 우리가 폭정이 굳건히 뿌리를 내릴 때까지 내버려 뒀을 때만 우리의 폭동은 허무주의의 폭동이 될 것입니다. 지독한 분노와 절망 뒤에 오는 희망을 제외하고 모든 도움은 사라질 것입니다. 반면 우리가 지금 시작한다면 변화와 역변화가 함께 작용하여 새로운 예술이 점차적으로 우리에게 등장할 것이며 언젠가는 그 예술이 소리 소문 없는 전투를 끝내고 점차적으로, 의기양양하게 걸어오는 것을 보게 될 것입니다. 우리가 아니면 우리의 자식들이, 아니면 우리의 손자들이 말입니다.

그렇다면 어떻게 우리의 폭동을 시작해야 할까요? 모든 수공예가가 겪고 있는, 일에서 적절한 즐거움이 부재한 것에 대한 구제책은 무엇이며 그 부재의 결과 예술이 앓고 있는 질병과 문명이 향해 가고 있는 퇴락의 구제책은 무엇일까요?

그 질문에 대한 제 대답이 무엇이라도 실망스러울까봐 걱정입니다. 저 자신이 위에서 말한 부재로 인해 너무도 쓰라린 고통을 받았기 때문에, 제가 아는 구제책이라고는 불만족을 키우는 것뿐입니다. 수 세기 동안 자라온 악에 대한 절대적인 만병통치약은

노동과 미학

저에게 없습니다. 제가 생각할 수 있는 구제책은 흔한 것입니다. 대중 예술이 있던 옛 시절에는 삶을 둘러싼 그 모든 악화에도 불구하고 세상은 문명과 자유를 향해 고군분투하고 있었으며, 우리가 이미 충분히 문명화되어 있다고 생각하지 않는 이상 바로 그런 식으로 우리도 고군분투해야만 한다는 것입니다. 그리고 고백하건대 저는 우리가 충분히 문명화되었다고 생각하지 않습니다. 교육은 모든 면에서 우리가 기대해야 할 곳입니다. 많은 것을 배울 수 없다면 최소한 우리가 거의 알지 못한다는 것, 그리고 지식은 부르기에 따라 포부가 될 수도 불만족이 될 수도 있다는 것을 배웠으면 합니다.

우리의 예술 학교들이 있는 한 교육이 우리를 그 지점으로 데려가고 있음을 의심하지 않습니다. 그 학교들이 설립되던 당시 개별 예술의 장식 부문에 대한 상황을 생각해 본다면 어떤 합리적인 사람도 그 학교들을 실패작이라고 생각하지 못하리라 생각합니다. 진실로 그 학교를 설립한 사람들이야말로 제품을 만드는 능숙하고 노련한 디자이너들이 느끼는 요구를 자신들이 직접 만족시켜줄 수 있을 것이라는 기만적인 기대에 어느 정도 영향을 받았던 것입니다. 하지만 이러한 희망이 그들에게 도움이 되지 않았을지라도, 그들이 예술의 그러한 측면과 다른 부분들 둘 다에 영향을 미쳤다는 데는 의심할 나위가 없습니다. 그리고 그들의 존재가 의미하는 바 그 학교들이 한 막대한 일들 중 하나가 바로 일반

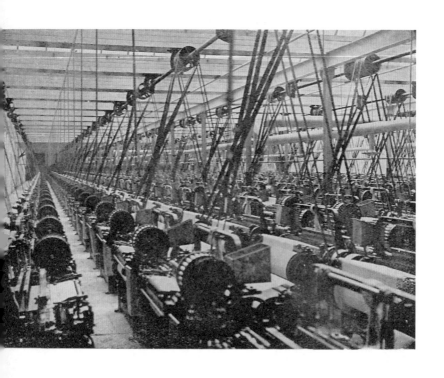

런던의 면직 공장(1914)

적인 예술의 가치를 대중이 인식하게 한 것입니다. 좀 더 정확하게 말하면 그 학교들의 존재와 그에 대한 관심이 바로 현재 예술의 무분별한 상태에 사람들이 불편해 한다는 징후입니다.

아마도 여기서 공부하고 있는 사람들, 반드시 예술의 진보를 향한 포부를 가지고 있어야만 하는 많은 사람을 대표하는 여러분은 제가 말하고 있는 나머지 말과는 달리 조금은 덜 일반석인 한두 마디 말을 양해하리라 생각합니다. 저는 제가 오늘 저녁 이렇게 이야기하고 있는 공허한 추함에 대항하는 폭동을 위한 전사들로 여러분을 볼 수 있는 자격이 있다고 생각합니다. 그러므로 여러분은 누구보다 적들에게 신성 모독의 여지를 남기지 않도록 주의해야 할 것입니다. 여러분은 특히 공고하고 진정한 작업을 하도록 신경 쓰면서, 모든 가식과 현란함을 피해야 할 것입니다.

모든 모호함을 피하도록 하십시오. 여러분이 어디에 위치해 있는지 알 수 없기에 사람들이 비난하지 못하도록 분명치 않게 왔다 갔다 하는 것보다는, 명백한 목표가 있는 와중에 길을 잘못 드는 것이 차라리 낫습니다. 예술의 분명한 형식을 고수하십시오. 스타일을 너무 곱씹지 말되, 여러분이 생각하기에 아름다운 것을 여러분 안에서 꺼내려고 애쓰고, 원하는 만큼 신중하게, 하지만 거듭 말하건대 아주 분명하고 모호함 없이 그것을 표현하도록 하십시오. 항상 종이에 나타내기 전에 머릿속에서 여러분의 디자인을 곰곰이 생각해 보십시오. 뭔가 나올 거라는 기대 속에

서 감상에 빠지거나 빈둥거리지 마십시오. 그 디자인이 여러분만의 것이든 자연의 것이든 그것을 그릴 수 있으려면 그전에 볼 수 있어야 합니다. 항상 색에 앞서서 형태를, 모델링에 앞서서 윤곽을, 즉 실루엣을 잡는 것을 기억하십시오. 색과 조형이 덜 중요해서가 아니라 형태나 윤곽이 잘못되면 색과 모델링도 제대로 될 수가 없기 때문입니다.

이제 이 모든 것에서 여러분은 하고자 하는 만큼 스스로에게 엄격할 것이며, 아무리 엄격해도 지나치지 않을 것입니다.

게다가 특히 제품을 디자인하는 여러분은 재료에서 최선을 구현하도록 노력하면서도 항상 그 재료를 예우하는 방식으로 작업해야 할 것입니다. 재료가 무엇인지 분명해야 할 뿐 아니라 그 재료에 특히 자연스러운 것, 다른 재료로는 구현할 수 없는 것이 이뤄져야 할 것입니다. 이것은 장식 예술의 *존재 이유*(raison d'être)입니다. 석재를 철제처럼 만들거나 목재를 비단처럼 만들거나 도자기를 석재처럼 만드는 것은 망령 든 예술이 쓰는 마지막 수단입니다. 가능한 힘껏 모든 기계 작업에 대항하십시오(이는 모든 사람에게 해당됩니다). 하지만 어쩔 수 없이 기계 작업으로 디자인을 하게 된다면, 최소한 여러분의 디자인이 무엇인지를 명백히 보여주게 하십시오. 심히 기계적으로 만들면서도 동시에 가급적 단순하게 만드십시오. 예를 들어 찍어 낸 접시가 손으로 그린 것처럼 보이게 만들지 마십시오. 여러분이 시장의 요구로 인해 찍어 낸

접시를 만들어야 한다면 손으로 그릴 때 할 수 없는 그런 것을 만드십시오. 저 자신은 그 쓸모를 모르겠습니다만 말입니다. 요약하자면 여러분 스스로가 기계가 되지 마십시오. 그러면 예술가로서는 끝장입니다. 저는 철제와 황동으로 된 기계들을 별로 좋아하지 않지만, 살과 피로 된 기계는 더욱 질색이고 희망이 없습니다. 어떤 인간도 노동자로서 그보다 더 나은 일을 할 수 없을 정도로 서투르거나 천하지 않습니다.

저는 문명의 허둥거림과 경쟁적인 상업에 의해 탄생한 야만에 대한 첫 구제책은 교육이라고 밝혔습니다. 여러분보다 앞서 사람들이 장렬하게 살고 일해 왔다는 것을 아는 것은 여러분이 현재 신실하게 작업하는 데 동기 부여가 될 것입니다. 여러분 뒤에 오는 사람들에게 무언가를 남겨야 하니까요.

교육 다음으로는 무엇을 생각할 수 있을까요? 여기서 저는 여러분이 예술을 받아들인다면, 그리고 속물들에 대항하는 폭동을 일으키려고 하는 집단에 합류하고자 한다면, 여러분은 다소 힘든 시기를 겪을 것이라고 말해야겠습니다. "돈이 없으면 물건도 없고 1달러로는 살 것도 없다"고 어디선가 양키가 말했고, 안타깝지만 이것은 자연의 법칙이기도 합니다. 우리 중 돈을 가진 사람들은 대의를 위해 그 돈을 아낌없이 기부해야 할 것이고, 우리 모두는 거기에 시간과 생각과 고민을 내놓아야 할 것입니다. 그리고 이제부터 제가 생각할 문제는 예술과 우리 모두의 삶에

여러분 스스로가 기계가 되지 마십시오.

그러면 예술가로서는 끝장입니다.

저는 철제와 황동으로 된 기계들을

별로 좋아하지 않지만, 살과 피로 된 기계는

더욱 질색이고 희망이 없습니다. 어떤

인간도 노동자로서 그보다 더 나은 일을 할

수 없을 정도로 서투르거나

천하지 않습니다.

있어서 최우선으로 중요한 문제로, 그것은 우리가 원한다면 당장에라도 처리할 수 있으나 명백히 우리의 시간과 생각과 돈이 들어가는 문제입니다. 영국에서 대중 예술을 되살릴 수 있는 모든 것 가운데 가장 시급하고 가장 필요한 것은 영국의 정화입니다. 아름다운 것들을 만드는 사람들은 아름다운 곳에서 살아야만 합니다. 어떤 사람들은 예술의 청정과 순수 그리고 현대 대도시의 소란스러움과 지저분함 사이의 바로 그 대립이 예술가들을 만들어 낸 자극제이며 오늘날의 예술이 보여 주는 특별한 삶을 만들어 냈다고 말하며 저 역시 그런 주장을 들어왔습니다. 저는 그 말을 믿을 수 없습니다. 그런 대립은 기껏해야 몇몇 예술가들을 대중의 공감대 밖으로 내치는, 열띠고 공상에 빠진 것 같은 특질들만 자극할 뿐입니다. 하지만 그 외에도 어떤 사람들은 기억 속에 보다 더 낭만적인 시절과 더 흡족한 풍경들을 채워 놓는데, 그들은 바로 이 기억에 의존해서 살며 생각하건대 그들의 예술을 볼 때 그다지 전적으로 행복하게 사는 것은 아닌 듯합니다. 게다가 이 의심스러운 혜택마저도 가질 수 있는 사람은 극히 적다는 것을 알 수 있습니다.

저는 아름다운 것을 만드는 사람들은 아름다운 곳에서 살아야 한다는 제 말을 견지하지만, 여러분은 제가 모든 수공예가가 세상의 멋들어진 정원들, 사람들이 시간과 노력을 들여 보러 가는 그 숭고하고 장엄한 산과 벌판을 소유해야 한다고, 다시 말해

제가 적합한 노동으로 그것을 얻을

모든 사람의 권리라고 주장하는 것이

바로 지구의 아름다움 중

이러한 합리적인 몫인 것입니다.

정직하고 근면한 모든 가정이 품위 있는

환경에서 품위 있는 집을 짓고 사는 것

말입니다. 그것이 제가 예술의 이름으로

여러분에게 주장하고 있는 것입니다. 이것이

문명에게 요구하기에

너무 과도한 겁니까?

개인적으로 소유해야 한다고 말하는 게 아님을 아실 겁니다. 우리 대부분은 이러한 장소들을 노래하고 그리는 시인들과 화가들의 이야기에 만족해야 하며 우리의 일상을 둘러싼 좁은 지점들이 가진 아름다움과 공감을 보고 사랑하는 법을 배워야 합니다.

당연히 이 지구상에 있는 사람이 사는 땅 한 뼘 한 뼘은 모두 각자의 방식으로 아름답습니다. 우리 인간이 그 아름다움을 기어이 파괴하려고 하지만 않는다면 말입니다. 그리고 제가 적합한 노동으로 그것을 얻을 모든 사람의 권리라고 주장하는 것이 바로 지구의 아름다움 가운데 이러한 합리적인 몫인 것입니다. 정직하고 근면한 모든 가정이 품위 있는 환경에서 품위 있는 집을 짓고 사는 것 말입니다. 그것이 제가 예술의 이름으로 여러분에게 주장하고 있는 것입니다. 이것이 문명에게 요구하기에 너무 과도한 겁니까? 만찬 후의 연설에서는 그토록 허풍 떨기를 좋아하는 문명, 축복의 내용을 멀리 개선하여 아무리 작더라도 어쨌든 가치가 있게 만들기도 전에, 그 축복을 멀리 떨어져 있는 민족들에게 대포로 위협하여 강요하는 그 문명 말입니다.

이 주장이 터무니없는 것이 될까 봐 걱정입니다. 제조업 지구의 대표자인 여러분과 메트로폴리스를 대표하는 저 모두가 어쨌거나 지금까지는 그렇게 생각해 왔습니다. 또한 전술한 바와 같은 권리를 주장했던 사람은 1,000개 가정 중에 하나뿐이었습니다. 하지만 이는 안쓰러운 일입니다. 이 주장이 타당한 것으로 받아

들여지지 않는다면 지금까지 우리는 온갖 노력을 들여 예술 학교와 여러 국립 미술관, 사우스켄싱턴 박물관, 그 모든 것을 세우면서 그저 허풍이나 떨며 모래성을 쌓아 온 것에 다름 아니기 때문입니다.

저는 교육은 모든 사람에게 필수적이며 유익하다고 말했습니다. 금지하려고 해도 그럴 수 없을 것입니다. 하지만 사람들을 희망 없이 교육한다면 그 결과로 무엇을 기대할 수 있겠습니까? 아마도 러시아에서 그 결과를 배울 수 있을 겁니다.

제가 해머스미스의 강변에 있는 집에서 일을 하면서 앉아 있다 보면, 최근 신문에서 엄청나게 다뤄지고 있는 상스러움, 그리고 순환되는 주기 속에서 전에도 회자되었던 그 상스러움이 종종 창문을 스쳐서 지나가는 것을 듣곤 합니다. 셰익스피어와 밀턴의 영광스러운 언어에 던져지는 고함과 비명, 그리고 말의 타락을 들을 때, 그리고 저를 스쳐 가는 그 야만적이고 경솔한 얼굴과 몸짓을 볼 때면 제 안에서도 역시 무모함과 야만성이 솟아나며 강렬한 분노에 사로잡히게 됩니다. 그러다가 제가 창문 저쪽 텅 빈 거리의 술에 찌든 술집과 더럽고 퇴락한 셋집이 아니라 창문 이쪽에서 흡족한 책과 사랑스러운 예술 작품에 둘러싸인 채 존경 받고 부유하게 태어난 것은 그저 운이 좋았기 때문이란 것을 기억해 내고 정신을 차립니다. 저 자신이 대개는 그걸 기억해 내기를 바랍니다. 그 모든 게 무엇을 의미하는지 어떤 말로 표현할 수 있

노동과 미학

19세기 초부터 영국 미술 공예 운동의 전통을 계승하고 있는
에딘버러 칼리지 오브 아트

겠습니까? 간청하건대 제가 이 모든 것에 대해 생각하면서 제가 바라는 바를 주장할 때, 영국이라는 이 위대한 나라가 모든 외국과 식민지의 복잡함을 털어 내야 하고, 이 나라의 존경하는 시민들의 엄청난 힘, 세계가 목도한 가장 위대한 힘을 가난한 사람들의 아이들에게 인간의 즐거움과 희망을 주는 것으로 써야 한다고 그저 과장되게 말하는 게 아니라는 걸 알아 주시기 바랍니다. 그게 진실로 불가능합니까? 그럴 희망이 없는 것입니까? 그렇다면 제가 할 수 있는 말이라고는 문명은 망상이자 기만이라는 것입니다. 세상에 그런 것은 없고, 그런 것에 희망은 없습니다.

하지만 저는 살기를 희망하고, 심지어 행복하게 살기를 원하므로 그것이 불가능하다고 믿을 수 없습니다. 저는 저 자신의 감정과 욕망을 알기에 이 사람들이 무엇을 원하는지, 무엇이 그 최저의 야만 상태에서 그들을 구할 수 있는지 알고 있습니다. 바로 그들의 자존감을 기를 수 있도록 고용하고, 주변 사람들에게서 칭찬과 공감을 얻고, 즐거움을 느낄 수 있는 주거지에 살면서, 안정을 주고 북돋아 주는 환경을 갖는 것입니다. 합리적인 노동, 그리고 합리적인 휴식이지요. 그들에게 이것을 줄 수 있는 것은 단 하나, 예술입니다.

여러분이 이 말을 말도 안 되는 과장이라고 받아들이시리라 믿습니다만, 그럼에도 이것이 저의 굳건한 확신이며, 다만 바라건대 제 마음속에서 예술이란 어떤 것이든 뭔가를 만드는 모든 사람

의 노동을 적절하게 조직한 것을 의미한다고만 기억해 주십시오. 최소한 인간의 자존감을 높이고 그들의 삶에 존엄을 더하는 데 전능한 기구가 있을 것입니다. 거듭 말하지만 "돈이 없으면 물건도 없고 1달러로는 살 것도 없습니다." 다른 어떤 것과 마찬가지로 예술도 대가를 지불하지 않고서는 가질 수 없으며, 예술을 알게 된다면 당연히 그렇듯 예술을 아낀다면 필요한 희생을 꺼리지 않을 것입니다. 어쨌든 우리는 더 훌륭한 것을 위해 더 적은 것을 지불하는 법을 잘 알았던 사람들의 후손이자 동족이기 때문입니다. 희생해야 하는 것은 주로 돈, 즉 무력과 금전입니다. 무거운 희생임을 알고 있습니다. 하지만 아마도 앞서 말했듯이 전에 우리는 영국에서 더 위대한 것도 만들었습니다. 아니, 멀리 내다보면 저는 금전이 예술보다 더 경화(硬貨)로 값어치가 있을지도 의심입니다.

그렇다면 우리는 무엇을 갖고자 하겠습니까, 예술입니까 금전입니까?

더 나은 선택을 하려면 무엇을 해야 할까요? 우리가 살고 있는 땅은 실제 크기나 풍습의 규모가 그다지 크지 않습니다만, 저는 진중한 사람이 평화롭게 거주하기 위한 땅으로 알맞다고 생각하게 만드는 것은 바로 그에 대한 우리의 자연스러운 사랑만은 아니라고 생각합니다. 우리 선조들은 그렇지 않은 경우 의심할 수도 있다는 것을 우리에게 보여 줍니다. 모순에 빠질 염려 없이도

옛 영국의 집보다 더 아늑하고 즐거운 거주지는 없었다고 말할수 있습니다. 하지만 우리 선조들은 우리의 사랑스러운 땅을 훌륭히 다루었고, 우리는 함부로 다루어 왔습니다. 우리의 땅이 시작부터 끝까지 아름다웠던 시절이 있었지만, 지금 우리는 문명에는 아니라고 할지라도 인간 본성에는 불명예가 분명한 흉물스러운 파편을 마주칠까 두려워하며 조심스럽게 발 디딜 곳을 선택해야 합니다. 옛 모습이 남아 있거나 부분적으로만 황폐해진 나라에 비교했을 때 이 파편들이 얼마나 큰지는 알 수 없으나, 어떤곳에서는 그 파편들이 한데 뭉쳐서 온 나라를, 심지어 몇몇 나라들을 덮고 있기도 하면서 진실로 심각하게 말 그대로 무서운 속도로 자라나고 있습니다. 이제 이것을 확인하지 않고서, 아니 애통해 하지 않고서 예술에 대해 말하는 것은 나태한 일입니다. 우리가 이런 일을 벌이거나 벌어지게 내버려 둔 동안 진실로 우리는 암암리에 예술을 부정하고 있는 것이며, 차라리 대 놓고 그렇게 하는 것이 더 정직하고 나은 일이 될 것입니다. 우리가 예술을 받아들인다면 우리는 우리가 벌인 일을 속죄하고 그 대가를 치러야 합니다. 우리는 이 땅을 더러워진 작업장 뒤뜰에서 정원으로 탈바꿈시켜야 합니다. 여러분 몇몇에게 이 일이 어렵거나 불가능해 보인다 해도 어쩔 수 없습니다. 제가 아는 것은 그것이 필요하다는 것뿐입니다.

그것이 불가능하다는 것을 저는 믿지 않습니다. 우리 세대 사

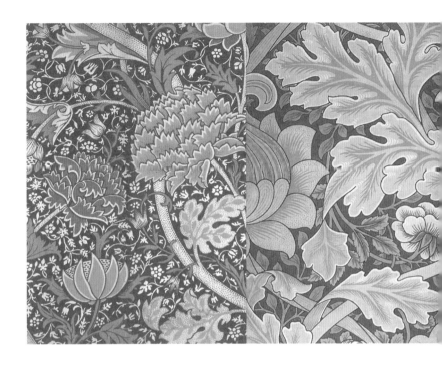

노동자의 생활 환경에 아름다움이 깃들어야 한다고 생각한
윌리엄 모리스가 디자인한 벽지

람들은 얼마 전만 하더라도 불가능하다고 여겨졌던 일들마저 성취해 왔습니다. 그 방향으로 목표를 고정했기에 어려움을 극복할 수 있었던 것입니다. 그리고 한 번 해낸 일이라면 다시 해낼 수 있습니다. 현재와 미래에 우리가 적들을 죽이고 불구로 만들기 위한 기기들에 들이는 돈과 과학도 우리가 그 엄청난 희생을 하겠다고 마음먹을 수만 있다면 역시 삶의 품위를 향상하는 좋은 밑천이 될 수 있는 것입니다.

하지만 저는 그저 돈만이 많은 것을 할 수 있다거나 어떤 것이라도 할 수 있다고 말하려는 것이 결코 아닙니다. 그것을 이루어 내는 것은 우리의 의지입니다. 또한 저는 그 의지가 어떻게 스스로 발현될 것인지를 보여 주려고 하는 것도 아닙니다. 저는 다른 사람들과 마찬가지로 우리가 나아가는 길에 가장 도움이 되는 단계들이 무엇인지에 대해서 생각이 있기는 합니다만, 그 생각들을 여러분이 받아들이지는 않을 것이며, 확신하건대 여러분이 목표에 대한 의도가 철저하다면 거기에 이르는 수단을 찾을 것입니다. 그리고 그 수단이 무엇이 될 것인지는 그다지 중요하지 않습니다. 나라의 외적인 양상은 전 국민에게 속해 있다는 격언을 받아들인다면, 누구든 자산을 손상하려는 자가 국가의 적임을 받아들인다면, 대의는 승리를 향해 있을 것입니다.

또한 제가 이 자리에, 도자기를 만들어 낼 뿐 아니라 많은 (공장) 연기도 뿜어 내는 이 지역에서, 이렇게 금전을 주제로 말할 수

있게 해 준 요인이 있었다는 사실이 고무적입니다. 그것은 아주 최근에 이 주제에 대한 감상으로 가시적인 표현이 나타났으며 그것이 의심할 나위 없이 오랫동안 자라났던 것이라는 점입니다. 그럴듯한 얘기입니다만 제가 미치광이 몽상가라고 할지라도, 카일레협회[8]나 영주관보존협회[9]와 같은 여러 집단에 많은 참가자와 지지자가 있으며, 이들은 몽상에 빠질 시간이 없고 미쳤다 한들 그들의 미치광이 기질은 빠르게 전국적으로 드러날 것입니다.

이렇게나 오랫동안 인내해 주신 여러분의 양해를 구합니다. 몇 마디만 덧붙이면 이제 끝납니다. 남은 것은 희망의 말입니다. 제가 여러분에게 무기력해 보이는 말들을 했다면, 그것은 마음속에 간직한 대의를 돕기 위하여 자신이 할 수 있는 것이 얼마나 적은지를 절절히 느끼는 조급한 사람을 사로잡은 쓰라림 때문입니다. 저는 그 대의가 결국 이길 것임을 알고 있습니다. 세상이 다시 야만의 상태로 떨어질 수 없다는 것, 예술은 앞으로 나아가는 행진

8 1875년에 창설한 카일레협회(Kyrle Society)는 '사람들에게 아름다운 가정을 돌려주기'란 슬로건을 걸고 노동 빈곤층을 위해 예술 작품, 책, 열린 공간을 제공하는 사회 캠페인을 했으며 윌리엄 모리스도 약간 관계했다. Rosalyn Gregory, Benjamin Kohlmann(eds. 2012), *Utopian Spaces of Modernism: British Literature and Culture*, 1885–1945, Palgrave. pp. 97–101.

9 산업 혁명 이후 영국에서 무계획적이고 무분별한 개발의 병폐에 저항하기 위해서 여러 단체가 세워졌는데 1865년 최초로 세워진 단체인 영주관(領主官)보존협회(Commons Preservation Society)와 1877년 세워진 고건축물보존협회(Society for the protection of Ancient Building)가 유명하다.

에 항상 함께한다는 게 저의 신조이기 때문입니다. 저는 진전이 이루어질 바를 제시하는 것이 제 일이 아님을 잘 알고 있습니다. 오늘날 장애물로 보이는 많은 것, 아니 진보에 독으로 보이는 것들이 진보를 견인하고, 그에 약이 될 수도 있다는 것을 알고 있습니다. 가시적인 좋은 결과가 나타나기 이전에 끔찍한 일들을 가져올지라도 말입니다. 하지만 바로 그 운명 때문에 저는 미약하나마, 경솔하게 들릴지라도 제가 아는 바에 따라 말하는 것입니다. 가슴에 대의를 품은 모든 사람은 아무리 자신의 미약함을 잘 알고 있다고 하더라도 자신밖에 없는 듯이 행동하기 마련이기 때문입니다. 그리고 그렇게 단순히 의견이었던 것에서 행동이 탄생합니다. 그리고 제가 이 모든 것을 말하는 동안, 저는 여러분이 친구로서 저에게 발언을 요청해 주었음을 계속 마음속에 간직하고 있었으며 그래서 제가 제 친구들과 동료 수공예가들 앞에서 솔직하고 두려움 없이 설 수 있었다는 말씀을 드립니다.

월리엄 모리스의 디자인

타이포그래피 디자인

윌리엄 모리스는 1891년 켈름스콧 프레스(Kelmescott Press)를 런던 서쪽 교외 하마스미스의 자택(켈름스콧 하우스)에 마련했다. 이곳에서 글꼴을 직접 만들고 책의 테두리와 이니셜을 디자인했으며, 에드워드 번 존스(Sir Edward Coley Burne Johons) 등 최고의 화가들에게 삽화를 주문했다. 인쇄는 장인으로 불리던 윌리엄 보덴이 맡았다. 사용된 활자류는 독특한 고딕체로, 그 활자가 사용된 책에 연관시켜 '트로이 타입,' '골든 타입', '초서 타입' 등으로 불린다. 맨 처음 고안한 것은 1890년에 완성한 로마자체로 『황금전설(黃金傳說)』에서 처음 사용하였으므로 골든 타입이라고 한다. 두 번째 고안한 활자체는 『트로이전(傳)』에 처음 사용해 트로이 타입이라 명명한 고딕체다. 셋째가 윌리엄 모리스의 최대 걸작이라고 일컬어지는 제프리 초서의 작품집 자체(字體)였기 때문에 초서 타입, 일명 소형(小形)의 트로이 타입이다. 윌리엄 모리스는 이 활자체를 이용하여 6년간 66권의 책을 간행했다.

노동과 미학

노동과 미학

노동과 미학

노동과 미학

북 디자인

윌리엄 모리스가 설립한 켈름스콧 프레스는 '아츠 앤드 크라프츠 운동(arts and crafts)'이라는 근대 디자인 운동의 발단이 되었고, 세련되고 정교한 스타일의 책을 만들어 판매하는 것으로 막대한 이익을 창출하는 산업을 만들어 냈다. 윌리엄 모리스는 시장에서 그래픽 디자이너의 일을 정의하였고 순수 예술에서 제품 디자인이 분리된 출판 디자인 분야의 선구자가 되었다. 켈름스콧 프레스는 관념화되어 있는 중세 스타일에 특성화를 부여하였다. 이 중세 예찬이 교착하면서, 점차 19세기 디자인 문명에 대한 비판이라는 형태를 취하게 되었다. 윌리엄 모리스의 작품은 개인 인쇄 운동을 낳았고 후에 아르누보(art nouveau)로 직접 이어지게 되며, 20세기 초기 그래픽 디자인의 발달을 가져왔다. 윌리엄 모리스는 책 표지는 물론 내지의 글자가 들어가는 판면 바깥 장식도 디자인했다. 이를 위해 직접 활자체도 만들었다. 나무와 꽃으로 장식한 테두리가 모리스식 북 디자인의 특징 중 하나다.

노동과 미학

일러스트레이션 디자인

윌리엄 모리스는 켈름스코트 프레스에서 윌리엄 볼든의 도움으로 장식 문자와 특수 활자를 개발하여 역사상 가장 아름답다고 평가되는 사가 판본, 즉 켈름스코트판을 출판했다. 1896년 발행한 『초서 작품집』은 아센덴 공방의 『돈키호테』와 더 우즈 공방의 『성서』와 함께 세계 3대 아름다운 인쇄본으로 꼽힌다. 심혈을 기울인 정교한 북 디자인과 타이포그래피로 제작된 '켈름스코트판'은 후대의 인쇄와 출판에 커다란 영향을 끼쳤다고 할 수 있다.

　　　　　　　　　　　　　　　　　　　　노동과 미학

　　　　　　　　　　　　　　　　　　　　　　　　　노동과 미학

노동과 미학

노동과 미학

노동과 미학

노동과 미학

패턴 디자인

최초의 공예 운동가이자 디자인이라는 분야의 기초를 다진 윌리엄 모리스는 19세기에 일상과 함께하는 공예를 주창하며 미술 공예 운동을 주도하였다. 성직자가 되기 위해 옥스퍼스대학에 입학하였으나, 중세 고딕 양식에 영향을 받고 예술에 매료되어 예술가가 되기로 결심한다. 산업 혁명 이후 기계로 생산하는 제품들이 늘어나자 1861년 "모든 생활 용품을 예술가의 손으로 아름답게 만들어 저렴하게 판매하겠다"는 취지로 모리스 마셜 포크 회사(Morris, Marshall, Faulkner & Co.)를 설립하고, 당시 벽화·벽지·장식·스테인드글라스·조각·자수·가구 등 모든 실내 장식 미술을 다루게 되었는데 현대 디자인의 효시가 되는 회사가 되었다.

"나의 작업은 꿈을 표현한 것"이라고 했던 윌리엄 모리스는 꽃, 나뭇잎, 새 등 자연을 주제로 패턴화하였다. 1862년에 벽지 디자인을 시작하여 1864년 첫 번째 그룹의 벽지를 생산했다.

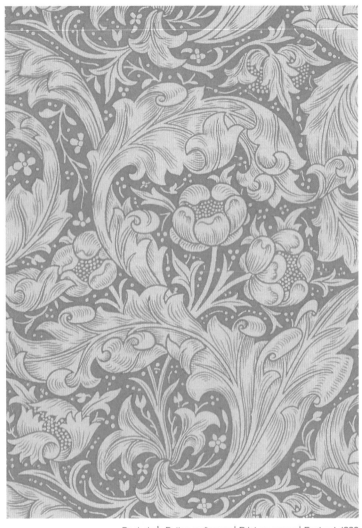

Bachelor's Button wallpaper | Print on paper | England, 1892

노동과 미학

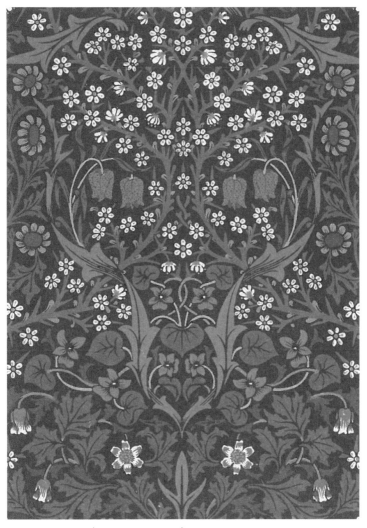

Blackthorn wallpaper | Block print on paper | England, 1892

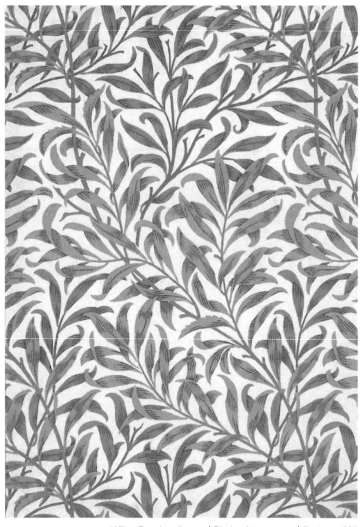

Willow Bough wallpaper | Block print on paper | England, 1887

노동과 미학

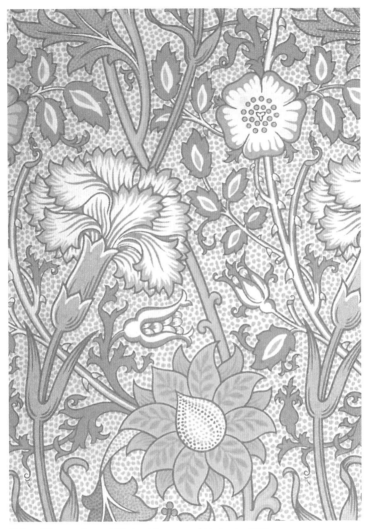

Pink and Rose wallpaper | Block print on paper | England, c.1890

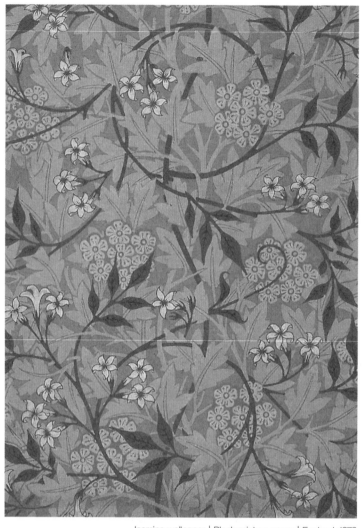

Jasmine wallpaper | Block print on paper | England, 1872

노동과 미학

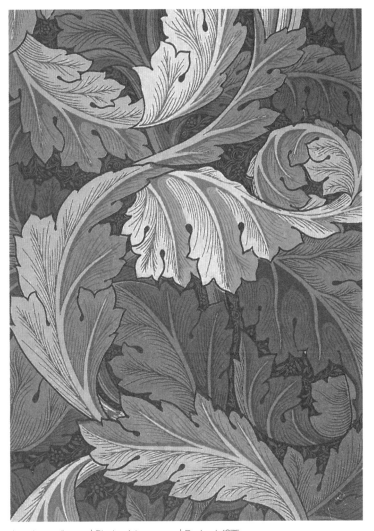

Acanthus wallpaper | Block print on paper | England, 1875

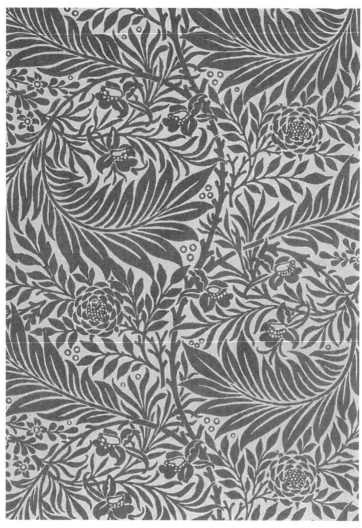

Larkspur furnishing fabric | Block-Printed cotton | England, 1875

노동과 미학

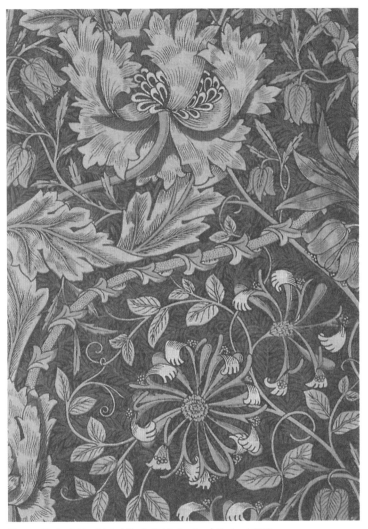

Honeysukle furnishing fabric | Block-Printed cotton | England, 1876

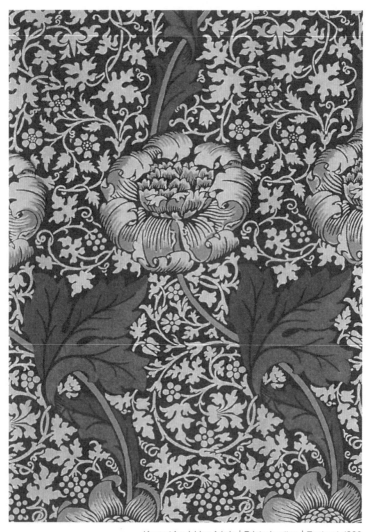

Kennet furnishing fabric | Printed cotton | England, 1883

노동과 미학

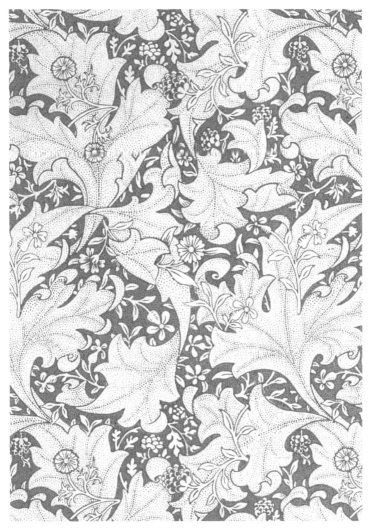

Mayflower wallpaper | Print on paper | England, 1890

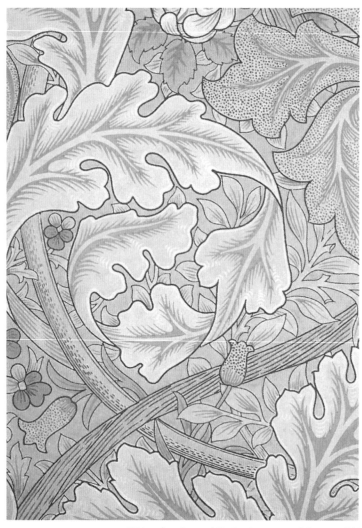

ST Jame's wallpaper | Block print on paper | England, 1881

노동과 미학

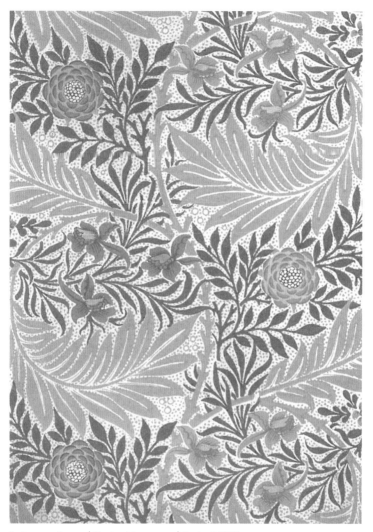

Larkspur wallpaper | Block print on paper | England, 1872

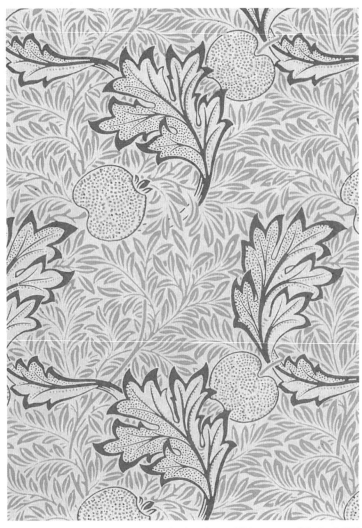

Apple wallpaper | Print on paper | England, 1877

노동과 미학

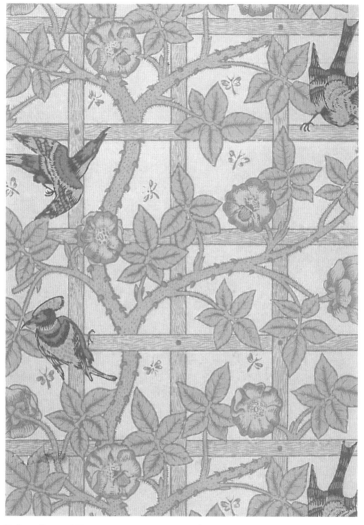

Trellis wallpaper | Birds designed by Philip Webb |
Block print on paper | England, 1864

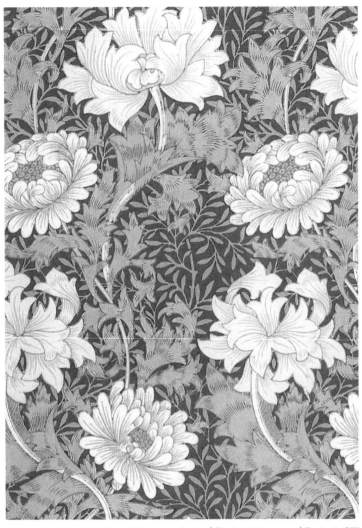

Chrysanthemum wallpaper | Block print on paper | England, 1877

노동과 미학

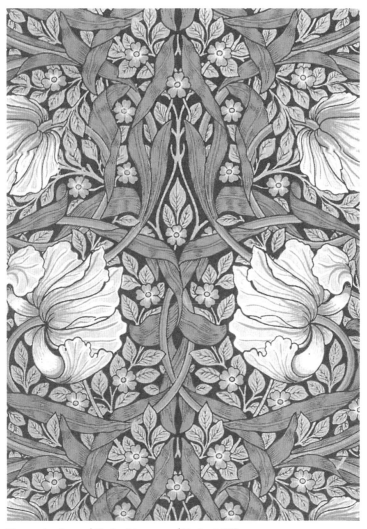

Pimpernel wallpaper | Block print on paper | England, 1876

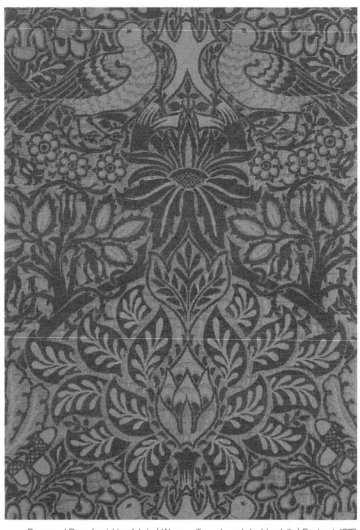

Dove and Rose furnishing fabric | Woven silk and wool double cloth | England, 1879

노동과 미학

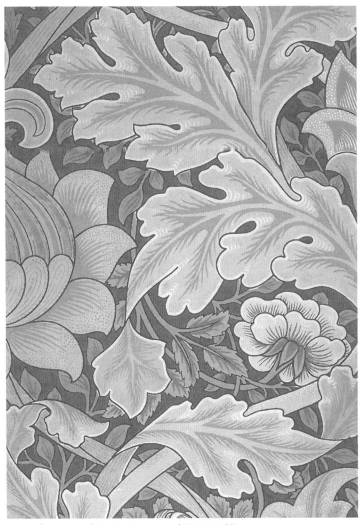

ST Jame's wallpaper | Block print on paper | England, 1881

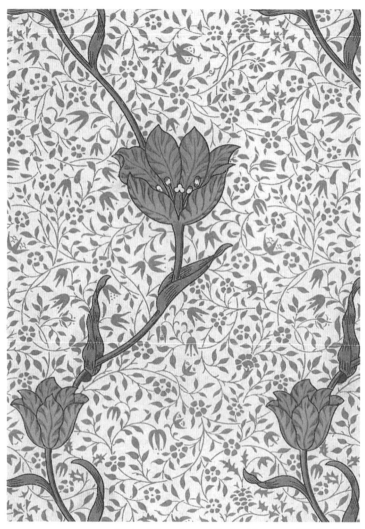

Garden Tulip wallpaper | Block print on paper | England, 1885

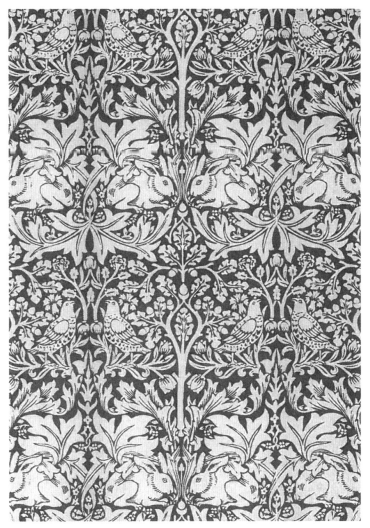

Brother (or Brer) Rabbit furnishing fabric | Block—print on cotton | England, 1880

옮긴이 해제

윌리엄 모리스, '수공업적 정신'을 회복하기 위해 마르크스주의자가 된 자본가

윌리엄 모리스는 누구인가? 켈름스콧 프레스의 1층 벽에는 다음과 같이 새겨져 있다.

> 윌리엄 모리스, 시인·공예가·사회주의자, 여기에서 살았노라.
>
> 1878 – 1896

윌리엄 모리스에 대해 조금 더 구체적으로 이야기하면 시인, 판타지 소설의 원조인 로맨스 작가, 화가, 디자이너, 예술 평론가, 최초의 디자인 회사들 중 하나인 모리스 회사를 성공적으로 경영한 자본가, 사회주의 선동가이자 조직가였다. 그의 삶은 이 모든 것이 하나로 결합되어 진행되었다. 이 중 한 부분만을 강조하거나 어느 하나를 누락할 경우에는 그에 대해서 오해를 하게 된다.

그의 삶은 예술가로 시작하여 예술을 위해서는 사회를 바꾸지 않으면 안 된다는 것을 깨닫고 예술가로서 정열적으로 정치에 헌

신하게 되는 과정이었다. 그의 삶을 요약하자면 '수공업적 정신'을 회복하기 위해 마르크스주의자가 된 자본가다. 당시 가장 잘 나가는 디자인 회사의 경영자였던 윌리엄 모리스가 마르크스주의자로 전화(轉化)한 것은 예술 때문이다. 이 전화 과정을 한번 같이 돌아보자.

윌리엄 모리스의 진면목 (1) 성공한 자본가 윌리엄 모리스

우리는 "윌리엄 모리스가 '예술과 공예 운동'을 통해 산업화에 반발하여 중세의 공예로 되돌아가려 했다"고 알고 있다. 모리스가 산업화에 반발한 것은 맞으나 그 극복 방법으로 중세의 공예로 되돌아가고자 했다는 주장에 대해서는 실제 윌리엄 모리스의 삶과 맞추어서 면밀히 검토해 볼 필요가 있다.

윌리엄 모리스가 중세의 공예로 되돌아가려고 했다는 것은 니콜라우스 페브스너(Nikolaus Pevsner) 등이 주장한 것이다. 페브스너는 존 러스킨과 윌리엄 모리스가 이끌었던 미술 운동의 목적을 산업 근대화에서 파생되는 모순을 제거하고자 중세의 작업 방식으로 돌아가려고 한 것으로 보았다. 그는 러스킨과 모리스를 근대 디자인의 선구자로 보면서도 윌리엄 모리스가 존 러스킨의 사상을 그대로 따랐다고 주장한다.[1] 그는 "윌리엄 모리스의 수

공예 옹호가 중세의 미개한 상태를 옹호하는 것일 뿐이며 무엇보다도 르네상스 시기에 도입된 모든 문명의 이기에 대한 파괴를 의미한다"고 파악한다.[2] 그러나 윌리엄 모리스는 모든 문명의 이기에 대한 파괴를 주장하지 않았다. 윌리엄 모리스의 공장에서 이루어진 "수공예적 노동이 대량 생산에 의해 초래된 산업 사회에서 고가의 수공예적 귀중품을 만들어 내는 자위행위로 끝나게 되었다"는 주장은 그의 회사의 일부 작업에 대해서는 일견 타당해 보일 수 있지만, 윌리엄 모리스가 운영하던 회사의 모든 작업을 그렇게 매도할 수는 없다. 윌리엄 모리스는 조화롭게 반복되는 텍스타일 디자인 패턴을 수공예적 노동을 통해 창조해 냄으로써 대량으로 생산되는 텍스타일 개발에 직접적인 기여를 했고,[3] 켈름스콧 프레스의 공들인 북 디자인은 수작업으로만 1권씩 만드는 중세의 책 필사와 장정을 위한 것이 아니라 대량으로 찍는 책의 디자인 작업이었다. 이러한 텍스타일 패턴 개발과 북 디자인 등은 무엇보다도 그가 친구들과 어울려서 만든 길드를 벗어나서

1 니콜라우스 페브스너 지음, 권재식·김장훈·안영진 옮김,『모던 디자인의 선구자들: 윌리엄 모리스에서 발터 그로피우스까지』, 비즈앤비즈, 2013, pp. 13-16.

2 같은 책, p. 17.

3 이경희, "윌리엄 모리스의 텍스타일 디자인에 관한 연구",『Archives of Design Research』, 2001. 5 : 한정임, "윌리엄 모리스 직물 디자인에 관한 연구",『한국디자인문화학회지』 8(2), 2002, pp. 367-379:조배문·김선미, "윌리엄 모리스 텍스타일 디자인에 나타나는 패턴 구조 분석",『한국디자인포럼』Vol. 24, 2009.

자본가로 성장해 가는 과정에서 나온 것이다.

윌리엄 모리스의 사상적 스승으로 알려진 존 러스킨은 1871년 길드 조직인 세인트 조지(St. George)를 설립하였다. 이 조직은 이윤을 공동 분배하고 구성원의 수입 중 10분의 1을 헌납하여 토지를 구입하는 데 사용하기로 했다. 토지를 구입한 목적은 농사를 지어 자급자족하기 위한 것이었다. 이렇듯 러스킨이 중세 봉건주의 잔재인 길드에 사로잡혀 있었던 것이 사실이다. 하지만 윌리엄 모리스는 달랐다. 그는 '자본가'라는 역할을 기꺼이 맡으면서 사회악을 구조적으로 철폐하고자 하였다.

윌리엄 모리스는 중세의 공예와 작업 방식을 사랑했으면서도 그 방법으로써 중세 공예 생산 방식인 길드를 선택하지 않았다. 물론 그 역시도 1861년 옥스퍼드 대학에서 예술 학우들과 함께 모리스 마셜 포크너 회사를 시작할 때는 아마 그 길드를 그 모델로 생각했을 것이다. 이후 모리스는 1874년 이 회사의 지분을 다 사들여 개인 회사로 만든 뒤 1875년 모리스 회사(Morris & Co.)로 개명하였다. 모리스 회사의 사업은 계속 번창하여 1877년에는 가장 번화한 옥스퍼드 가에 상점을 내었고 1881년에는 런던 교외에 2만 8,000제곱미터의 공장을 지었다. 1884년 모리스의 회사에 고용된 노동자는 100명이었다. 이때 윌리엄 모리스는 존 러스킨이 주장하던 길드 운영 방식이 더는 가능하지 않다고 생각하

면서 자본가로서 디자인 회사를 경영하는 일을 선택했다.

젊은 시절 윌리엄 모리스가 존 러스킨의 사상을 따랐던 것은 사실이나, 그렇다고 해서 그가 평생 존 러스킨의 그늘에 살면서 기계를 혐오한 것은 아니었다. 윌리엄 모리스는 자신의 공장에서 일하는 노동자도 다른 공장의 노동자들과 마찬가지로 반복되는 노동에 고통스러워 한다는 것 역시 알고 있었다. 그는 이를 극복하기 위해서 우리 모두가 기계의 주인이 되고 좀 더 나은 생활 여건을 위한 도구로 기계를 이용해야 한다는 의견을 내었다.[4] 그리고 이런 기계 사용에 대한 긍정은 당대의 시대정신이었다. 당시 가장 저명했던 문인이자 페이비언 사회주의자인 오스카 와일드는 다음과 같이 기계를 긍정적으로 사고하였다.

인간은 현재까지 어느 정도 기계의 노예가 되어 왔고, 인간이 자신의 일을 맡기기 위해 기계를 발명한 그 순간부터 굶주리기 시작했다는 사실에 비극적인 면이 있는 것이다. 하지만 이것은 물론 우리가 가진 재산 체제, 우리가 가진 경쟁 체제의 산물이다. 한 사람은 500명 분의 일을 하는 기계 1대를 소유하고 있다. 결과적으로 500명이 해고되고 할 일을 찾지 못하고 굶주린 채 도둑질로 몰

4 본문 p. 56: *Collected Works vol. 22*, pp. 352, 356 : *Collected Works vol. 23*, p. 179.

리게 된다. …… 기계는 석탄 탄광에서 우리 대신 일해야 하고, 모든 위생 서비스를 행해야 하고, 증기선의 화부 역할을 해야 하며, 거리를 청소하고, 비 오는 날 우편을 나르고, 지긋지긋하고 비참한 모든 일을 해야 한다. 오늘날의 기계는 인간과 경쟁한다. **제대로 된 조건하에서라면 기계는 인간에게 봉사할 것이다.** …… 지금까지 나는 기계의 조직화라는 수단을 통한 공동체가 유용한 것들을 제공할 것이며 개인은 아름다운 것들을 만들 것이라는 얘기를 했다.(강조: 인용자)[5]

윌리엄 모리스는 기계의 긍정적인 이용에 대한 위와 같은 사고를 공유하고 있었다. 그가 중요하게 여긴 것은 수공업자의 정신이었지 기계에 대한 배척이 아니었다.

게다가 물건을 만드는 데는 그 물품이 수작업으로 만들어졌든, 수작업을 돕는 기계로 만들어졌든, 완전히 기계가 대체해 만들어졌든 수공업자의 정신이 어느 정도 들어가야 한다.

— 「사회주의의 이상: 예술」, p. 66

5 오스카 와일드 지음, 서의윤 옮김, 『사회주의에서의 인간의 영혼』, 좁쌀한알, 2018, pp. 39~42.

당시 오스카 와일드나 윌리엄 모리스 등의 영국 사회주의자들은 기계가 인간에게 봉사할 수 있도록 제대로 된 조건의 사회를 건설해야 된다고 생각했다. 이들에게 기계에 대한 혐오는 없었다. 이것이 바로 존 러스킨을 비롯한 초기 낭만주의적 사회주의자들과 빅토리아 후기의 사회주의자들이 명확하게 갈라지는 지점이다.

윌리엄 모리스의 진면목 (2) 마르크스주의자 윌리엄 모리스

이념적 제약이 어느 정도 존재하는 한국 사회에서는 윌리엄 모리스를 소개할 때 그가 마르크스주의자라는 것을 숨기려는 분위기가 있다. 윌리엄 모리스를 가리켜 "사회주의자였으나 마르크스 엥겔스로 대표되던 국가 사회주의를 거부하였고, 시를 쓰고 장식미술을 하는 예술가였으나 엘리트 예술을 거부하였으며, 학교·의회·감옥 등의 제도를 거부하였으나 아나키스트가 아니라 생활사회주의자를 자처했던 모리스"라고 하면서 "모리스는 자본주의와 마르크스주의에 기반을 둔 사회주의 모두를 배격하고 자신만의 독창적인 사회주의를 추구했다"고 주장하는 것이 그 일례다. 그러나 한국 사회에서도 누군가가 마르크스주의자라는 이유만으로 그의 예술마저도 거부당하지는 않는다. 브레히트나 네루다는 마르크스주의자였지만 탁월한 예술로 인해 이념을 넘어서서 한

국에서 많은 사랑을 받고 있다. 윌리엄 모리스의 탁월한 예술적 성취도를 보면 그가 마르크스주의자라고 하더라도 그의 예술을 인정받지 못할 이유가 없다.

윌리엄 모리스는 위의 주장과는 다르게 마르크스, 엥겔스를 거부한 것이 아니라 당대 영국 마르크스주의를 대변하는 이론가들인 H. M. 하인드먼, E. 벨포트 박스와 함께 마르크스주의 이론서[6]를 썼던 대표적인 마르크스주의 이론가였다. 엥겔스와는 수시로 만나 영국에서의 마르크스주의 운동에 대해 의논했었다. 죽기 1년 전에는 스스로 어떻게 마르크스주의자가 되었는가에 대해 별도의 글을 발표하기도 했다.[7] 그는 원칙을 중요하게 여기는 이론가였지만 교조주의자가 아니었다. 1892년 마르크스주의자 윌리엄 모리스의 「사회주의의 이상: 예술」, 페이비언 사회주의자 오스카 와일드의 『사회주의에서의 인간의 영혼』이 W. C. 오언의 글과 같이 묶여 하나의 책으로 나오기도 했다.[8] 사회주의동맹, 사회민주연맹, 페이비언협회 등을 통합하려는 노력으로 버나드 쇼와 함께

6 H. M. Hyndman, William Morris(1884), *A summary of the principles of socialism, written for the Democratic Federation*, London: The Modern Press.; William Morris, E. Belfort Bax(2000, 1986~1989), *Socialism from the Root Up*: William Morris, E. Belfort Bax(1893), *Socialism, its growth & outcome*.

7 William Morris(1896), *How I became a socialist*, the Twentieth Century Press.

8 Oscar Wilde, William Morris, W. C. Owen(1892), *The soul of man under socialism, The socialist ideal art, and The coming solidarity*, THE HUMBOLDT PUBLISHING CO.

노동과 미학

『영국 사회주의자 공동 선언』을 기초하고 발표하기도 했다.[9] 당시 런던에 머물면서 마르크스의 딸 부부, 윌리엄 모리스와 교류했던 엥겔스가 그랬던 것처럼 윌리엄 모리스도 자본가이면서 마르크스주의 활동가였다.

윌리엄 모리스는 40대가 되어서 본격적으로 정치 활동을 시작했고 밑 빠진 독에 물 붓듯이 사업으로 번 돈을 마르크스주의 운동에 쏟아붓기 시작했다. 그는 자유당 지지자였으나 1881년 사업 확장을 위해 대규모 공장을 지은 해에 마르크스주의자로 넘어가면서 노동자들을 대상으로 「이 세상의 예술과 아름다움」을 강연하기도 했다. 1884년 마르크스의 딸 엘리노어와 마르크스의 사위 에이블링과 함께 사회주의동맹을 창립한 해에는 기관지 『코먼윌』 발행에 사재를 퍼부었고, 선동과 조직화 사업의 일환으로 노동자를 대상으로 한 「예술과 노동」 강연을 하고 다녔다. 이 글은 윌리엄 모리스가 강연용 원고로 작성한 것으로, 그가 마르크스의 『자본론』을 읽은 후 쓴 것이다. 여기에서 그는 『자본론』 1권 8편 시초축적에 근거하여 수공업과 예술의 역사에 대해서 적고 있다.[10] 윌리엄 모리스는 이 원고를 가지고 9번 강연을 했

9 Socialist league(1893), Manifesto of English Socialists라는 사회주의동맹의 소책자를 펼치면 'Manifesto of Joint Committee of Socialist Bodies'가 8쪽 분량으로 수록되어 있다. 하이드먼, 시드니 웹, 시드니 올리버 등이 공동위원회를 구성하였다.

다. 1884년 4월 리즈의 철학 홀에서 리즈 철학과 문헌협회를 통해 이 글을 처음 발표했고 사회민주연맹(SDF, Social Democratic Federation)의 집회에서도 2번 발표했다.[10] 1884년 12월 성 앤드루 홀에서 글래스고 일요일 협회(Glasgow Sunday Society)가 주최한 집회에서는 3,000명을 대상으로 강연을 했다. 윌리엄 모리스는 월터 크레인과 함께 SDF에 가입했으나 SDF의 지도자인 하이드만에 환멸을 느껴 같이 탈퇴를 했다. 그리고 마르크스의 딸 엘리노어 마르크스, 마르크스의 사위인 에드워드 에이블링, 벨포드 박스와 함께 사회주의자동맹(SL, Socialist League)을 결성하였다. 이 강연은 1885년 5월 사회주의자동맹의 클럭컨웰의 지부가 주최한 집회에서 마지막으로 행해졌다. 그리고 1891년 당시 출판업에서 '블루 오션'을 개발한 켈름스콧 프레스를 설립한 해에 「사회주의의 이상: 예술」을 썼다.

이 3편의 글을 보면 윌리엄 모리스는 자신의 미학 이론을 창작 노동이라는 실천과 통일시켜 나간 몇 안 되는 예술가 중 한 명이었다는 것을 알 수 있다. 윌리엄 모리스 시대의 오스카 와일드, 버나드 쇼 정도가 이렇게 분류될 수 있었다. 윌리엄 모리스는 예술 평론서 겸 미학 이론서를 2권 내었다. 『예술을 위한 희망과 공

10 카를 마르크스 지음, 김수행 옮김, 『자본론』 1-하, 비봉출판사, 2018, pp. 986-987. 같이 읽을 필요가 있다.

포(Hopes and fears for art)』와 『예술과 산업에 관한 강의(Lectures on Art and Industry)』다. 전자가 좀 더 추상적이라면 후자는 좀 더 구체적인 문제를 다룬다.[11] 이런 윌리엄 모리스의 미학 이론은 국내에서는 김민수가 사회주의 사상으로 윌리엄 모리스를 인용하면서 다음과 같이 소개한 바 있다.

모리스는 사회주의를 이상적인 예술적 생산을 위한 조건으로 뿐만 아니라 새로운 질서의 보존을 위한 본질적 요소로 간주했다. 그것은 그의 다음의 언급에서 잘 나타난다.

"내가 사회주의에 대해 의미하는 바는 부자이거나 가난한 자일 수도 없는, **장인과 도제의 관계도 아닌,** 빈약함도 과잉일 수도 없는 사회 조건을 말한다. 그로 인해 모든 인간은 균등한 조건 속에서 생활할 것이고 그들의 일들은 낭비 없이 다루어지게 될 것이다. 그것은 **부분에서 해가 되면 전체에 대해서도 해가 될 것이라는 의식으로 가득 찬 국가적 복리라는 단어의 의미를 실현하는 것을** 의미한다.

이러한 모리스의 생각은 본질적으로 그 정치적 의도에 있어 사회 개혁을 수반한 혁명적 의미를 내포했다. 달리 말해 그에게 혁명

11 May Morris ed(1915), *The Collected Works of William Morris. Vol. 22*, Longman에 같이 수록되어 있다.

은 사회 기반으로부터의 변화를 뜻하는 것이었다. 모리스는 이 혁명의 성격을 다음과 같이 언급하고 있다.

"그것은 사람들을 놀라게 할 것이다. 그러나 적어도 경악스러운 무언가를 사람들에게 경고하는데, 이것들은 공포와 희망이라는 인간을 지배하는 2가지 위대한 열정에 붙여진 이름으로서 혁명가로서 많은 억압받는 이에게는 희망을, 소수의 억압하는 자들에게는 공포를 주는 것, 이것이 우리의 일이다."(강조: 인용자)[12]

이런 글들을 보면 윌리엄 모리스는 장인과 도제에 기반을 둔 길드를 추구하며 산업화에 반대하는 존 러스킨의 사상과는 분명하게 선을 긋고 디자인 회사를 경영하는 자본가이자 사회주의 선동가로서 산업화에 저항하였음을 알 수 있다. 그의 메시지는 다음과 같이 분명하다.

쓸데없는 노동을 하지 않아도 되고 우리의 주인이 아니라 하인이 된 기계가 모든 수고로운 일을 가능한 많이 처리하게 되면, 그후에 남은 노동은 그것이 무엇이든 할 때는 기쁨을 느낄 수 있고, 한 후에 가치가 있다면 찬사를 받을 것이며, 기쁘게 행해지고 찬

12　김민수, 『모던 디자인 비평』, 안그라픽스, 1994, p. 56. 김민수가 인용하고 있는 윌리엄 모리스의 글은 'Hopes and fears for art'다.

사 받을 만한 가치가 있는 모든 노동이라면 예술, 즉 삶의 기쁨에서 필수적인 부분을 만들 것이 틀림없습니다.

이제 나는 여러분에게 **중세 시대의 모든 수공예 작품은 상품에 있어서 꼭 필요한 부분인 아름다움을 만들어 내었고 그래서 앞서 언급했던 그 이상이 상당 부분 실현되었다는 것을 다시 강조하고자 합니다.** 나는 또한 노동자는 일하는 데 있어서 자신이 사용하는 재료, 도구, 시간, 즉 자신의 노동의 주인이었기 때문에 이러한 아름다움을 만들었던 것이라고도 말했습니다. 그러므로 **다시 예술을 만들기 위해서는 노동자가 자신이 쓸 재료, 도구, 시간의 주인이 되어야 한다는 말이 놀랍지 않을 것입니다.** 단지 덧붙이자면 이것이 우리가 **중세의 체제로 되돌아 가야 한다는 것을 말하는 것이 아니라 노동자가 이러한 것들, 즉 노동 수단들을 집단으로 소유할 수 있어야 하고 자신의 이익에 따라 노동을 규제해야 함을 의미한다는 것입니다.** 그리고 모두가 일해야 한다는 것, 즉 노동자가 사회 전체를 의미하며 사회를 유지하기 위해 노동하는 사람들 외에 다른 사회는 없어야 한다고 내가 말했던 것을 명심해 주시기 바랍니다.

이것이 의미하는 바가 바로 사회의 토대를 바꾸고 사회주의를 심는 것, 즉 경쟁이나 세계 전쟁의 자리에 세계 협동을 놓는 것임을 나는 잘 알고 있습니다.(강조: 인용자)

— 「예술과 노동」, pp. 46-47

모리스가 『존 불의 꿈』이나 『에코토피아 뉴스』에서 소규모 공동체를 강조하기는 했지만 '부분에서 해가 되면 전체에 대해서도 해가 될 것이라는 의식으로 가득 찬 국가적 복리라는 단어의 의미를 실현시키는 것'을 목표로 했던 만큼 혹자가 주장하듯이 마르크스주의를 거부하고 국가를 부정하지는 않았다.

윌리엄 모리스는 아나키스트들처럼 국가를 거부하지 않았다. 모리스가 미래 공산주의 사회를 그린 『에코토피아 뉴스』에서 1890년의 윌리엄은 1952년의 혁명에 관해 듣게 된다. 2년여의 지난한 투쟁이 성공한 뒤 약 50년의 과도기를 거쳐 다시 150년 정도가 지나, 즉 혁명 후 200년이 지나서야 완전한 유토피아가 실현됐다는 것이다. 모리스가 에코토피아가 이루어지는 과정, 국가가 소멸되는 과정을 200년이라는 오랜 시간으로 설정한 것은, 마르크스가 「고타 강령 비판」에서 국가가 소멸되어 가는 과정인 사회주의에서 공산주의로 가는 과정에 오랜 시간이 걸리는 이유에 대해서 논한 것과 같은 맥락에 있다.

동일한 노동을 실행하고 따라서 사회적 소비 기금에 대해 동일한 몫을 가지고 있는 경우에도 어떤 사람은 실제로 다른 사람보다 더 많이 받으며, 어떤 사람은 다른 사람보다 더 부유하게 된다 등등. 이러한 모든 폐단을 피하기 위해서는, 권리는 평등하지 않고 오히려 불평등해야 한다. 그러나 이와 같은 폐단은, 오랜 산고

끝에 자본주의 사회로부터 방금 생겨난 공산주의 사회의 첫 번째 단계에서는 불가피한 것이다. 권리는 사회의 경제적 형태와 이 형태가 제약하는 문화 발전보다 결코 더 높은 수준일 수 없다.

공산주의 사회의 더 높은 단계에서, 즉 개인이 분업에 복종하는 예속적 상태가 사라지고 이와 함께 정신노동과 육체노동 사이의 대립도 사라진 후에; 노동이 생활을 위한 수단일 뿐만 아니라 그 자체가 일차적인 생활 욕구로 된 후에; 개인들의 전면적 발전과 더불어 생산력도 성장하고, 조합적 부의 모든 분천이 흘러넘치고 난 후에 그때 비로소 부르주아적 권리의 편협한 한계가 완전히 극복되고, 사회는 자신의 깃발에 다음과 같이 쓸 수 있게 된다: 각자는 능력에 따라, 각자에게는 필요에 따라![13]

모리스는 '중세의 체제로 되돌아가야 한다'고 주장하지 않았다. 그가 강조했던 것은 '자신의 노동의 주인'이었던 중세의 장인처럼 노동자가 '수공업적 정신'을 가져야 행복해질 수 있다는 점이었다. 그리고 그는 사회가 변화되어야만 그것이 가능하다고 보았다.

윌리엄 모리스를 현대 디자인의 아버지로 부르는 이유는 그가 산업화에 저항하여 수공예적 방식으로 돌아가려고 했기 때문이

13 『칼 마르크스·프리드리히 엥겔스 저작선집』 4권, 박종철출판사, 고타강령, p. 377.

아니라, 자본주의하에서 파괴된 '수공업적 정신'을 되찾기 위해서 자본주의를 극복해야 한다고 생각하고 이를 위해 온 생애를 바쳤기 때문이다.

현대 디자인의 아버지 (1)

1851년 만국산업박람회 이후 흉측하다고 생각되는 모든 것과의 싸움

윌리엄 모리스의 '수공업적 정신'으로 설립된 모리스 마셜 포크너 회사가 설립과 동시에 공언한 것은 흉측하다고 생각되는 모든 것과의 싸움이었다.

당시 모리스가 흉측하다고 생각하는 것의 전형은 무엇이었을까? 바로 1851년 만국산업박람회에 진열한 상품들이었다. 오스카 와일드도 "국제적인 천박함의 만국산업박람회에서 직접 파생된 전통으로 보이는 것들"을 끔찍한 것들이라고 표현하였다.[14] 페브스너는 1851년 만국박람회에 출품된 흉측한 카펫과 숄을 모리스의 패턴 디자인과 비교하면서 모리스의 미술 공예 운동을 설명한다.

14 오스카 와일드, 2018, p. 65.

두 디자인이 대조되는 점은 단순히 영감과 모방의 차이만이 아니라, 15세기의 우아함에서 영감을 받은 가치 높은 모방과 18세기에 널리 횡행하던 방종함의 나쁜 모방 사이의 차이가 더 크다. 모리스의 디자인은 간명하고 담백한 데 반해 1851년의 숄에는 여러 모티프가 난잡하게 뒤얽혀 있다. 이 숄에 보이는 양식화와 사실주의의 무신경한 혼합은 구성을 합리적으로 통합하고 자연의 생육을 면밀히 관찰한 모리스의 디자인과 대비된다. 숄을 만든 디자이너는 표면의 통합성 유지라는 장식의 규칙을 무시한 데 반해, 모리스는 생기를 놓치지 않으면서 표면의 평면성을 구현해냈다.[15]

이 만국산업박람회를 계기로 기계로 만든 제품이 얼마나 흉측한 것인가에 대해서 대중적 공감대가 형성되었다. 그리고 산업박람회의 제품의 흉측함은 1850년 두 목회자가 쓴 런던 보고서인 『런던 외곽의 참혹한 외침』과 연결이 되어 있었다. 이 보고서에는 런던 인구의 3분의 1에 해당하는 노동자 지역 31만 4,000명의 참상이 나온다.

15 니콜라우스 페브스너 지음, 권재식·김장훈·안영진 옮김, '2장 1851년부터 모리스와 미술 공예 운동까지', 『모던 디자인의 선구자들: 윌리엄 모리스에서 발터 그로피우스까지』, 비즈앤비즈, 2013, p. 44.

이곳에는 수천 명이 공포 속에 몰려 있었는데 이 때문에 언젠가 들은 적 있는 노예선에 타고 있는 듯한 느낌이 들었다. 사람들을 방문하기 위해서는 더러운 독가스가 올라오는 수챗구멍과 사방으로 흩어진 쓰레기들이 발밑에 밟히는 도시를 뚫고 지나가야 한다. 대부분 빛이라고는 1년 내내 들지 않는 주거 지역에 이곳 주민들은 1년 내내 신선한 공기도 기대할 수 없다. 깨끗한 물은 한 방울도 구경할 수가 없다……. 지하실의 부엌에 7명이 살고 있는데 죽은 아이의 시체가 같은 방에 뉘어져 있었다. 아이 1명이 죽어 13일째 되는 날이었다. …… 근친상간은 보통의 일이다. 죄악도 아니고 놀라운 일도 관심을 끌 만한 일도 아니다.[16]

이런 노동자들의 참상과 제품의 흉측함의 원인을 산업화, 기계화로 보고 산업화에 대한 반박의 의미에서 과거로, 수공예로 돌아가야 한다는 주장들이 나왔다. 또한 동시에 노동자들의 참상이라는 사회 문제는 더는 개인이 경쟁을 통해 벗어나야 하는 것이 아니라 사회가 사회 문제를 해결해야 한다는 의미에서의 '사회주의' 논의 역시 활발해졌다. 그러나 흉측한 제품을 극복하는 것은 이와 달리 산업 논리에 의해서 제기되었다. 1830년대에서

16 신지영, "19세기 유토피아 사상과 영국의 예술과 디자인", 『미술 사학』 (21), 2007. 8, pp. 209-211 재인용.

1840년대 영국이 처음 무역에서 불황을 맞이했는데 영국은 섬유, 직물 분야에는 우수한 대량 생산 시설이 있음에도 불구하고 무역이 저조했다. 이는 다름 아닌 섬유 직물 제품의 디자인이 다른 나라보다 형편없었기 때문이다.[17] 1830년대 영국의 「미술과 제조업」에 대한 국회 특별위원회는 영국 디자인의 열등함에 대해 비판하고 제조업에 종사하는 장인들에게 미술 교육을 시켜야만 이 문제가 해결될 수 있다고 믿었다. 그러나 국회 특별위원회가 지적한 개선책에 반대하는 비판이 있었다. 영국 디자인의 열등함은 장인들의 기량이 부족하기 때문이 아니고 제품의 품질보다는 생산량과 이윤의 증대에만 급급하는 제조 생산의 자본주의적 체제, 그 자체에 원인이 있다는 비판도 있었다.[18] 윌리엄 모리스는 '기계화'의 결과인 자본주의적 체제가 낳은 '모든 흉측한 것'과의 싸움은 '수공업적 정신'으로 해야 된다고 믿었다. 그리고 이를 위해서는 근본적으로 사회가 변화해야 된다고 노동자들, 장인들을 대상으로 열정적으로 강연을 했고 실제로 그 정신을 모리스 회사의 제품 생산에 적용하였다.

윌리엄 모리스의 사업이 성공하면 할수록 그의 디자인론은 세상에 점점 더 영향력을 끼치게 되었다. 그리고 참으로 아이러니하

17 정시화, 『산업디자인 150년』, 미진사, 1991, p. 27.
18 정시화, 1991, p. 30.

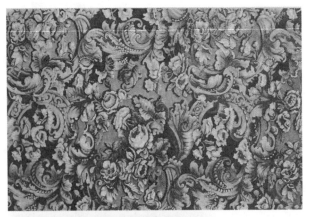

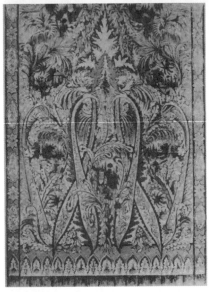

1851년 만국산업박람회에 출품된 카펫(위)과 숄(아래)

게도 이윤만을 추구하여 날림으로 만들어서는 안 된다는 그의 디자인 철학이, 자본주의하에서 제대로 된 디자인으로 만든 상품만이 상품으로 가치가 있다는 근대 산업 디자인 이론의 골간을 세운 셈이 되었다.

윌리엄 모리스가 노동자들, 장인들을 대상으로 강연을 다닐 때 가장 강조한 것들 중 하나는 장인들은 예술가이니 자부심을 가지고 산업화에 저항하여 '수공업적 정신'을 실천할 길을 찾아야 한다는 것이었다.

현대 디자인의 아버지 (2)
장인의 노동을 사회적으로 예술로 인정하도록 하다

'미술 공예 운동'은 모리스의 노동과 예술 사상에서 아주 중요하다. 그는 이 운동을 통하여 소위 순수 예술과 공예를 전혀 구분하지도 않았으며, 예술 개념을 확장하기 위하여 소예술론, 대예술론을 펼치게 된다. 이를 위한 이론적 작업으로 모리스가 쓴 것이 「소예술」이었다.[19] 그는 이 글에서 예술의 영역을 예술로서 크

19 「소예술(the Lesser art)」에 대한 해석은 이예성, "윌리엄 모리스의 노동과 예술 사상", 『국제언어문학(國際言語文學)』 Vol. No.12, 2005, pp. 92-93을 발췌 요약한 것이다.

게 인정받아 온 예술인 대예술(greater arts)과 예술로서는 인정을 받지 못해 왔던 소예술(lesser arts)로 구분했다. 대예술은 예술을 위한 예술, 순수 예술을 말하며 소예술은 장식 예술(Deocrative Art)로 구분될 수 있다.[20] 순수 예술은 정신의 요구에 의해서만 만들어지지만 장식 예술은 일상의 편리함을 위해서 만들어지는 예술이다. 그는 「소예술」에서 회화, 조각, 건축을 '대예술'에 포함시켰고, '소예술'에는 집, 도장, 목공, 유리 제조, 직물, 카펫, 가구, 옷, 주방 용품 등을 포함시켰다. 또 그는 「부자 지배하의 예술(Art under Plutocracy)」에서 모든 가정용품의 형태와 색, 경작지와 목초지의 배열, 그리고 마을과 모든 종류의 도로 관리조차도 '소예술'에 포함시켰다. 그리고 「소예술」과 「생활 속의 소예술(The Less Arts of Life)」에서 우리의 주위를 아름답게 꾸미기 위해서는 생활 예술, 즉 '소예술'을 회복해야 한다는 점을 강조하며 '소예술'을 예술 작품의 지위로 올려 놓고 있다. 특히 그는 「소예술」에서 "이 (소)예술품의 쓸모 있는 일을 즐거운 마음으로 하게끔 도와주는 것"이라든가, "이 (소)예술은 아름다운 것으로부터의 인간의 기쁨을 표현하기 위해 발명된 대단한 체계의 한 부분"이라고 말함으로써, 인간은 '소예술'의 제작을 통하여 아름다움을 느끼고 거기

20 「소예술」의 원래 제목은 'The Decorative Arts'였다.

노동과 미학

서 커다란 기쁨을 느끼게 된다는 점을 강조했다. 따라서 인간이 노동과 예술을 통하여 행복감을 느끼는 것을 최대의 가치로 여겼던 그로서는 "아무리 생각해 봐도 소위 장식 미술이라고 불리는 저 소예술을 대예술에서 분리해 낼 수 없었다."

그가 예술을 소예술과 대예술로 구분한 것은 결국 소예술도 예술을 위한 예술인 대예술과 차이가 없다는 것을 이론화하기 위해서였던 것이다. 모리스는 예술과 생활을 분리하지 않았다. 모리스는 예술 쇠퇴의 원인을 예술을 위한 예술 즉 대예술만을 예술로 인정하는 사회가 예술을 쇠퇴하게 만들었다고 보았다.[21] 19세기 당시의 사회 분위기는 예술가들을 '천재'로 신화화하고 하층민들은 예술에 대한 이해를 할 수 없다고 보았다. 이런 사회 분위기는 비평가, 예술가 등 소수만이 예술을 소유할 수 있다는 시각을 반영한 것이다. 윌리엄 모리스는 이를 강하게 비판하고 예술은 모든 사람의 것이며, 노동하면서 즐거움을 가지는 모든 장인은 예술가이고, 그들의 작품은 예술이라고 주장하였다. 소예술은 현대적인 의미에서는 디자인으로 공예, 생활 용품, 실내 디자인, 벽지, 타일, 심지어 책 인쇄와 장정까지도 포함한다. 타타르키

21 William Morris(1882), *Hopes and Fears for Art*, London, Ellis & White, 2. The art of the people.

비츠는 모리스의 이러한 예술 개념의 확대에 대해 예술에 대한 자유로운 해석이라고 하였다.[22] 모리스는 이 모든 디자인 분야에서 창작 이론을 확립했을 뿐 아니라 실제적으로 디자인하고 사업적으로도 성공을 거두었다.

앞에서 윌리엄 모리스의 아이러니함은 이윤만을 추구하여 날림으로 만들어서는 안 된다는 그의 디자인 철학이, 결국에는 자본주의하에서 제대로 된 디자인으로 만든 상품만이 상품으로 가치가 있다는 근대 산업 디자인 이론의 골간을 세운 것이라고 했다. 윌리엄 모리스의 「소예술」 관련해서도 아이러니가 있다. 모리스의 예술론은 장인의 노동을 예술가로 인정받게 만들어 예술의 민주주의를 확장했다. 그러나 현대에서는 상업적 성공을 거두는 제품을 만드는 디자이너는 극소수이기에 이 극소수만이 예술가로서 대우를 받을 수 있고 이 극소수의 디자이너를 제외한 디자이너들은 예술가로서 인정을 받지 못하고 있다.

22　Władysław Tatarkiewicz(1980), *A History of Six Ideas*, MARTINUS NIHOFF, pp. 23-25.

연표[1]

1834년

런던 동북부의 왕실 전용 에핑 숲으로 둘러싸인 월섬스토에서 영국 국교 복음주의파 가정의 부유한 증권 중개상의 셋째로 태어났다. 집 주변 에핑 숲과 어린 시절 방문한 캔터베리 대성당은 어린 모리스에게 강한 인상을 주었다.

1847년

부친이 사망하였다. 부친이 남겨준 유산으로 예술가로서 수련 기간을 잘 보내고 디자인 회사를 어느 정도의 규모를 가지고 시작할 수 있었다.

1848년

라파엘 전파가 창립되고 마르크스, 엥겔스 『공산당 선언』이 출간되었다.
사립 기숙학교인 말버러 칼리지에 입학한 후 중세 역사와 고딕 건축에 관한 책을 탐독했다.

1851년

린던 박람회가 있던 해다.
교내 폭동으로 퇴학당하여 가정 교사에게 교육을 받았다.

1 윤재설 외, '윌리엄 모리스: 예술과 노동의 결합 꿈꾼 현대 디자인의 아버지', 『세계의 사회주의자들』, 펜타그램 30, 2009, pp. 299–310: 이광주, 『윌리엄 모리스 세상의 모든 것을 디자인하다』, 한길아트, 2004, pp. 150–155: 스즈키 주시치 지음, 김욱 옮김, 『엘리노어 마르크스』, 프로메테우스, 2006.

1853년

성직자가 되기 위해 교권 회복 운동의 중심인 옥스퍼드 대학교 엑스터 칼리지에 입학했다. 평생의 예술 동지가 된 에드워드 번 존스(Edward Burn-Jones)를 만났고 초기 사상에 영향을 끼친 존 러스킨(John Ruskin)을 스승으로 만났다.

1854년

유럽 대륙 여행을 여동생 헨리에타와 함께했다. 벨기에, 북프랑스를 다니면서 얀 반에이크와 멤링의 작품을 접했다. 아미앵, 보베, 샤르트르, 루앙 등의 중세 고딕 성당과 루브르 박물관을 둘러보았다.

1855년

옥스퍼드 재학 시기로 번 존스 등의 친구들과 프랑스 북부의 중세 고딕 성당을 방문했고 파리에서 라파엘 전파의 단테 가브리엘 로제티(Dante Gabriel Rossetti)의 작품에 빠졌다. 이를 계기로 성직자의 꿈을 버리고 예술가로, 건축가로 살기로 결심하였다. 『옥스퍼드 케임브리지 매거진』을 창간했다.

1856년

옥스퍼드를 졸업하다.

북프랑스를 여행하면서 일생을 바칠 대상을 종교에서 건축으로 전환하였다.

고딕 부흥주의자인 건축가 조지 에드먼드 스트리트(George Edmund Street)의 제자가 되었다. 스트리트의 사무실에서 필립 웹(Philip Webb)을 알게 되었다. 번 존스의 스승이 된 로제티의 제안으로 건축가의 꿈을 접고 화가가 되기로 하였다. '라파엘 전파'에 가입하고 1859년까지는 그림 공부를 했다. 런던의 레드 라이온 스퀘어에서 번 존스와 생

활하며 그림에 열중하였다.

1857년

에드워드 번 존스와 런던에 스튜디오를 개설했다. 기성 가구와 직물의 흉함에 반기를 들고 스스로 필요한 집기, 가구, 텍스타일을 직접 만들었다.

로제티, 번 존스 등 라파엘 전파 화가들과 옥스퍼드 대학 박물관과 학생회관에 '아서왕의 죽음'을 주제로 프레스코화를 그리면서 중세 고딕식 공동 창작의 즐거움을 알게 되었다.

로제티의 모델이자 연인으로 마부의 딸인 제인 버든(Jane Burden)[2]을 만났다. 제인 버든은 유부남인 로제티와 이루어질 수 없다 생각했고 모리스가 부유했기에 모리스를 선택했다. 버든은 모리스 부인의 역할에 충실하기 위해 피아노를 배우는 등 일정 수준의 교육을 받기 시작하였다.

1858년

첫 시집 『기네비어의 항변(The Defence of Guenevere, and other Poems)』을 발표했으나 평단의 반응은 좋지 않았다.

1859년

제인 버든과 옥스퍼드의 세인트 미셸 교회에서 결혼하였다.

신혼집은 레드 하우스(Red House)로 필립 웹이 설계하였다. 레드 하우스와 그 안의 장식과 가구는 모리스의 예술 동지들이 공동 창작으

2 그녀는 라파엘 전파를 상징하는 모델이기도 했다. 이에 대해서는 데브라 N. 맨코프 지음, 김영선 옮김, 『최초의 슈퍼 모델』, 마티, 2006.

로 만들었다. 레드 하우스는 순수 예술을 비판하고, 인민이 생활에 쓸 것들을 직접 만들고 그 기쁨을 누리자는 '미술 공예 운동'의 요람이 되었다.

1860년

모리스 마셜 포크너 회사를 설립하면서 흉측하다고 생각되는 모든 것과 싸울 것을 공언하였다. 산업화에 따라 예술과 공예가 저속화되는 것을 막고자 하는 길을 후대에 열어 보여 준 것이었다.[3] 모리스 마셜 포크너 회사는 수학자 찰스 포크너(Charles Faulkner), 시인인 R. W. 딕슨(R. W. Dixson), 화가인 피터 폴 마셜(Peter Paul Marshall), 로제티, 건축가 필립 웹, 가구 디자이너인 매독스 브라운(Madox Brown)과 엠마 모리스(Emma Morris) 등이 창립 구성원이었다. 레드 하우스에서의 공동 창작 경험을 바탕으로 신고딕 및 중세 양식 스타일의 물건을 전문적으로 만들었다.

1861년

첫딸 제인 앨리스 모리스가 태어났다.

1862년

모리스 마셜 포크너사는 제3회 만국박람회에 참가해 스테인드글라스, 가구, 자수 등으로 수상했다. 그림을 그리지 않게 되었다.
둘째 딸 메이 모리스가 태어났다. 메이는 모리스 사후 모리스 전집의 편찬자가 된다.

3 가쓰미 마사루(勝見 勝) 외 지음, 박대순(朴大淳) 옮김, '마에다 야스지(前田泰次), 1. 러스킨과 모리스', 『현대 디자인 이론의 사상가들』, 미진사, 1993, p. 7.

1865년

런던 블룸즈버리의 퀸 스퀘어로 이사를 갔고 가족은 회사 위층에서 살았다. 이후 다시는 레드 하우스를 찾지 않았다. 포크너가 회사를 떠나고 그 자리를 대신하여 비즈니스 담당인 워링턴 테일러(Warrington Taylor)를 고용하였고 납기에 맞추어 제품을 생산하기 시작했다.

시 『지상낙원』 집필을 시작하여 1868년에 1권을 반간하기 시작해서 1870년에 끝냈다.

1866년

모리스 마셜 포크너사는 성 제임스 궁의 태피스트리 방과 아머리 방, 사우스켄싱턴 박물관(현재 빅토리아앤드앨버트 박물관)의 녹색 식당 장식을 맡았다.

1867년

시집 『제이슨의 생애와 죽음(The Life and Death of Jason)』을 발표하였다.

필립 웹이 모리스 마셜 포크너사의 가구 부문을 담당하게 되었다.

제인 버든과 로제티의 불륜이 본격화되었다.

1869년

아이슬란드 번역가 에리크 망누슨(Eirkr Magnsson)을 만난 것을 계기로 아이슬란드 전설을 번역하기 시작했다.

1870년

아이슬란드의 대표적인 사가(saga)인 『뷜숭 사가(Volsung Saga)』 번역본을 출간하였다,

제인 버든과 로제티가 한 달간 동거했다.

1871년

첫 아이슬란드 여행을 통해서 가난하지만 평등한 사회를 경험하고 사회주의에 대해 고민하게 되었다.

1872년

턴햄 그린의 호링턴 하우스로 이사하였다
자연 염료 실험을 시작하였다.
버든, 로제티 셋이서 기괴한 동거를 시작하였고 이후 딸들의 눈이 부담스러워 그만두게 된다.

1873년

두 번째 아이슬란드 여행과 이탈리아 여행을 하였다. 이탈리아 여행에서는 르네상스 문화에 대한 실망감을 가지고 돌아왔다.

1874년

회사 구조 조정에 들어갔다. 지분과 수익 분배 문제로 모리스가 브라운, 로제티, 마셜에게 1,000파운드의 보상금을 주고 회사에 대한 권리를 포기하게 하였다. 존스와 웹, 포크너는 계속 구성원으로서 참여하였다.
로제티와는 결별했으며 평생 저주하고 살았다. 플랑드르로 여행을 갔다.

1875년

'모리스 마셜 포크너 회사'를 '모리스 회사'로 이름을 변경했다.

노동과 미학

1876년

동구문제협회에 가입하고 자유당원이 되었다. 동구문제협회에 가입한 이유는 터키가 불가리아 기독교인들을 학살했음에도 영국의 보수당 정부가 러시아의 남하를 막기 위해 터키를 지원한 것에 대한 분노 때문이다.

1877년

사업이 성공하여 가장 번화한 옥스퍼드 가에 상점을 내었다.

고건축물보존협회 결성을 주도하였다.

강연 활동을 시작하였는데 죽을 때까지 20년간 600여 회를 강연했다.

옥스퍼드 대학에 시학 교수로 초빙되었으나 거절하였다.

1878년

이탈리아를 여행했다.

해머스미스로 이사했다.

1879년

자유당의 재무 담당이 되었다.

1880년

영국에서 마르크스주의적인 성향을 가진 200여 명이 민주연맹을 창립한 해다. 민주연맹은 보통 선거권, 은행, 철도, 토지 국유화, 8시간 노동 시간 등을 주장했다.

윌리엄 모리스는 이 해 선거에서 '평화, 삭감, 개혁'을 내세우는 글래드스턴을 지지했지만 곧 글래드스턴의 한계를 깨달았다.

템스강을 여행했다.

1881년

사업 성공으로 런던 교외에 2만 8,000제곱미터의 공장을 지었다
10~11월, 「이 세상의 예술과 아름다움」을 강연했다.

1883년

1월, 민주연맹에 가입했다.
3월, 옥스퍼드의 유니버시티칼리지 홀에서 한 연설을 통해 자신이 사
회주의자임을 밝혔다.
모리스 회사는 보스턴에서 개최된 아트 페어에 참가했다.

1884년

모리스 회사는 100명의 노동자를 고용할 정도로 성장하였다.
민주연맹은 사회민주연맹으로 이름을 바꾸면서 사회주의적 성향을
분명히 하였다.
12월, 마르크스의 딸 엘리노어와 마르크스의 사위 에이블링과 함께
사회주의동맹을 창립하였다. 민주연맹의 지도자 H. M. 하인드먼이
조직이 커지자 사회민주연맹을 의회 정당으로 전화하려고 한 것에 대
한 반발이었다.
「예술과 노동」 강연을 정열적으로 하고 다녔다.

1885년

사회주의동맹 기관지 『코먼윌(Commonwill)』을 창간하고 편집했으며
비용을 댔다. 그가 사는 곳인 해머스미스 지부를 지도했다.

1886~1887년

실업자들의 시위와 조직 노동자들의 파업이 이어지는 해였다. 사회주
의동맹과 노동자들의 관계, 반의회파와 의회파의 대립이 있었다.

1886년

『코먼윌』에『존 불의 꿈』을 연재하였다.

1887년

11월 3일, '피의 일요일' 사건이 일어났는데 런던 트래펄가 광장의 노동자 시위에서 군경의 강경 진압으로 노동자 2명이 사망했다. 사망한 노동자인 린넬의 상례식에서 연설을 함으로서 모리스는 급진적인 대중과 노동 운동으로부터 존경과 애정을 받게 된다.

이 무렵 노동자들 사이에서는 사회주의를 지지하는 경향이 있었고 사회주의동맹이 노동 운동과 같이 성장할 기회였다. 그러나 사회주의 동맹의 '순수주의'는 반의회파와 의회파의 분열을 수반하게 되고, 이는 동맹의 무력함을 증가시킨다. 모리스는 이론적 입장으로는 반의회 파에 속했지만 사회주의동맹이 분열되지 않도록 노력하는 쪽이었다.

1888년

월터 크레인 등과 함께 미술공예전시협회(The Art and Crafts Exhibition Society)를 설립했다.

1889년

7월, 제2인터내셔널이 파리에서 프랑스 혁명 100주년 기념일에 성립되었다.

1880년대 말에 이르면 사회주의 운동 전반이 분열 양상을 띠게 된다. 윌리엄 모리스가 이끌던 사회주의동맹 역시 외부적으로는 페이비언들에게 운동의 주도권을 빼앗기고, 내부적으로도 무정부주의자들에게 잠식당하며 와해되고 있었다. 모리스는 정통 마르크스주의자임을 자처했으나 내우외환을 막을 수는 없었다.

윌리엄 모리스는 시대적인 변화의 의미를 파악하지 못했다. 가령

1889년 런던 부두 노동자들의 파업이 사회주의 운동사에서 당대에 발생한 가장 중요한 사건이었음에도 불구하고, 모리스는 파업을 사회주의 운동 자체와는 구분되는 것으로 간주하고 그 의의에 대한 적극적인 평가를 유보한 바 있다. 정열적인 그의 강연 활동으로 알 수 있듯이 그에게 사회주의 운동은 교육 사업이었다.

1890년

동맹의 해머스미스 지부를 해머스미스사회주의협회로 전환하였다. 엘리노어 등 다수가 '블룸즈버리사회주의자연맹'을 결성해 페이비언협회나 사회민주연맹과 연대하는 의회주의 전술로 돌아서자 의회주의를 거부한 윌리엄 모리스는 아나키스트들과 함께 사회주의동맹에 잔류했으나, 결국 아나키스트들과도 결별하고 내린 결단이었다.

『에코토피아 뉴스』[4]를 단행본으로 발간했다. 『코먼윌』에 1889년 연재하던 글을 모은 것으로 대도시는 없고 작은 도시들이 자치를 실현하고 사는 2150년대의 미래를 그렸다.

1891년

「사회주의의 이상: 예술」을 발표했다.

켈름스콧 프레스를 설립하여 아름다운 책 만들기를 시작하였다.

1892년

영국 계관 시인으로 추대되었지만 거절하였다.

4 윌리엄 모리스 지음, 박홍규 옮김, 『에코토피아 뉴스』, 필맥, 2008.

1893년

사회주의동맹, 사회민주연맹, 페이비언협회 등을 통합하려 했으나 성과가 없었다. 이 과정에서 버나드 쇼와 함께 『영국 사회주의자 공동선언』을 기초하였다.

1894년

『세계 저편의 숲(The wood beyond the world)』을 발표하였다.

1896년

『초서 작품집(The Works of Geoffrey Chaucer)』을 출간하였는데 세계 3대 아름다운 인쇄본 중 하나가 되었다.

『세상 끝에 있는 우물(The well at the World's end)』을 발표하였다.

노르웨이를 여행했다.

10월 6일, 켈름스콧 하우스에서 사망하였다. 사인을 묻자 주치의는 "윌리엄 모리스라는 덫이 그의 사인이었습니다"라고 답하였다. 한 명의 인간이 너무나 많은 일을 한 것이 그의 사인이었다. 평생 예술 동지였던 번 존스는 "다음에 그가 무엇을 할지 상상할 수 없다. 그러나 분명한 것은 모든 순간에 그가 생생하다는 것"이라고 하였다.

향년 예순둘이었고, 묘비 디자인은 필립 웹이 하였다.

1898년

월터 크레인이 왕립 미술 칼리지의 학장이 되어 윌리엄 모리스의 예술 이론을 학교의 공식 예술 이론으로 정했다.

1919년

발터 그로피우스가 윌리엄 모리스의 '미술 공예 운동' 영향하에 바우하우스를 설립했다.

1940년

모리스 회사가 자발적으로 청산되었다.

1955년

E. P. 톰슨의 윌리엄 모리스 전기[5]가 발간되어 윌리엄 모리스를 영국
사회주의사에서 중요한 전통 중 하나로 자리매김하는 계기가 되었다.

5 에드워드 파머 톰슨 지음, 윤효녕·이순구·김재오·조애리 옮김, 『윌리엄 모리스:
낭만주의자에서 혁명가로』 1, 한길사, 2012: 에드워드 파머 톰슨 지음, 엄용희·조애
리·한애경·정남영·김나영·이선주·임보경·성은애 옮김, 『윌리엄 모리스: 낭만주의
자에서 혁명가로』 2, 한길사, 2012.